好產品的設計法則

101 Things I Learned
in Product Design School

Sung Jang and Martin Thaler with
Matthew Frederick

跟成功商品取經，入手101個好設計的核心&進階，做出會賣的產品

作者序
Author's Note

現在手上拿著這本書的你,可能正在學習產品設計、可能對某項產品有一些想法,或可能只是單純對產品如何被發想、製造、行銷以及販售感到好奇。

產品設計牽涉的領域相當廣。市面上充斥著無數產品,它們滿足了各種千差萬別的需求,在迥異的情境下發揮功能,更迎合了截然不同的審美觀。而要在如此廣闊的光譜上達成有效的設計,關鍵取決於你是否在核心原則上打好基礎。就我們的經驗來看,這些原則通常並沒有在學習設計的課堂上被清楚闡述。也因此我們透過平易近人的文字和插圖,籌備了本書課程,力求傳達放諸全球皆準的基礎法則、哲學層次的基本思考,以及技術面的必要知識,讓你可以在這個既複雜卻又迷人的領域站穩腳。我們期盼書中內容可以幫助你成為一位見多識廣的設計師,也期盼你反覆回頭時不斷自這些內容中獲益。

張誠與馬汀・泰勒

作者序　Author's Note　005

1_ 010　設計是一項實際行為
2_ 012　你永遠是在系統內進行設計
3_ 014　顯而易見的問題可能不是真正的問題
4_ 016　當問題過於具體，去問「為什麼」
5_ 018　需求是一個動詞
6_ 020　去辨識體驗，別只聚焦在產品上
7_ 022　原創性不是第一步
8_ 024　若不從技術面去理解，那就從概念去理解
9_ 026　從熟悉的物品下手
10_ 028　創新但別太前衛；維持熟悉度但勿落窠臼
11_ 030　與眾不同並不困難，真正難的是精益求精
12_ 032　創意是非線性的
13_ 034　讓白紙不再那麼嚇人的方法
14_ 036　讓你的點子活起來
15_ 038　設計需要語言的支持
16_ 040　洞察勝於觀察
17_ 042　概念比發想來得強大
18_ 044　男性的平均值不等同所有人的平均值
19_ 046　將同情轉化為同理
20_ 048　將前期重心放在設計過程上
21_ 050　儘早為產品特質定位
22_ 052　問「為什麼」時別忘了思考「如何」執行
23_ 054　越界比留下斷層來得好
24_ 056　造型不是單憑功能決定的
25_ 058　三種構思造型的方法

26_ 060　隨機假說：美的概念放諸四海皆準
27_ 062　煮水壺賣＄25 功能齊全；賣＄900 外型狗美
28_ 064　讓外型反映機能
29_ 066　模仿自然物的功能，而非其外形
30_ 068　可以質疑傳統，但切勿徹底否定
31_ 070　形狀傳遞了大量的訊息
32_ 072　奢華的相反概念是優雅
33_ 074　歡迎不協調的存在
34_ 076　設計巧思可以帶來預期外的效益
35_ 078　充滿玩心的產品不見得一定要拿來玩
36_ 080　玩具不一定要可愛
37_ 082　「搞怪」有設計概念，但「庸俗」沒有
38_ 084　相機造就了現代藝術
39_ 086　以設計師身分繪圖，而非藝術家
40_ 088　如何畫出一條直線
41_ 090　呈現時用透視圖，釐清細節時用正視圖
42_ 092　畫作是模擬外觀，實物模型是模擬體驗
43_ 094　用實物模型進一步探索，而非只用於呈現
44_ 096　所有產品都會移動
45_ 098　產品在未能派上用場時發揮功效
46_ 100　要不讓一切差強人意，要不精挑臻至完美
47_ 102　用數字去理解你的世界
48_ 104　200 磅的人，體型不是 100 磅的人的兩倍
49_ 106　增加 10% 的厚度可提升 33% 的強度
50_ 108　辨識情境中重力的影響

51 _ 110　每項產品都有正確的重量

52 _ 112　重量的存在，讓「無重量」得以突顯

53 _ 114　細節即概念

54 _ 116　外殼不光是外殼而已

55 _ 118　善用你的腳

56 _ 120　善用你的頭

57 _ 122　有所保留

58 _ 124　空氣的進與出

59 _ 126　顏色誕生自無彩色

60 _ 128　淺色強化細節，暗色強化輪廓

61 _ 130　白＝實用，黑＝高格調，金屬色＝專業

62 _ 132　緞面處理比亮光處理來得滑

63 _ 134　塗料是逼不得已的終極手段

64 _ 136　用實際樣品，去下攸關實體產品的決定

65 _ 138　優良的人體工學不見得是最好

66 _ 140　就座的原則

67 _ 142　椅子象徵文明，因此設計不可或缺

68 _ 144　賦予使用者一探究竟的機會

69 _ 146　影響力越大的開關，存在感會越強

70 _ 148　產品的互動提示是使用者預期的嗎？

71 _ 150　軟體必然是不完美的

72 _ 152　要生產一千個產品並不容易

73 _ 154　生命週期最短的零件決定了產品的壽命

74 _ 156　設計時要將長程的使用者經驗納入考量

75 _ 158　磨合勝於磨耗

76 _ 160　汙染是設計瑕疵

77 _ 162　塑膠是一種性質，而非材料

78 _ 164　射出成型

79 _ 166　零售價格＝（BOM＋人力成本）× 4

80 _ 168　IKEA 的企業生態系統

81 _ 170　探索重要的設計概念時，遠離你的電腦

82 _ 172　低解析度有助於獲取更多回饋意見

83 _ 174　若一項概念符合這些條件，便值得信賴

84 _ 176　讓精美度反映你的信心

85 _ 178　概念在你為它命名時成形

86 _ 180　概念上的極簡，背後隱藏著看不見的繁複

87 _ 182　強化產品中的某項特點

88 _ 184　當答案無法滿足你，代表你提問得不夠多

89 _ 186　持續回頭去問最基本的問題

90 _ 188　當你卡關時，還有這些突破方法

91 _ 190　出其不意並非好事

92 _ 192　明示產品功能；不要只是展現造型

93 _ 194　不要把你的努力全部放到檯面上

94 _ 196　讓評圖評審成為你的助力

95 _ 198　用故事說服，而非單靠論證

96 _ 200　讓你第一個經手的產品走小而美路線

97 _ 202　運用專利保護商業利益，而不是情感需求

98 _ 204　陌生人可能比既有人脈帶來更多幫助

99 _ 206　不必把第一份工作看得太重

100 _ 208　最終極的能力並非設計力，而是理解力

101 _ 210　無論情願與否，你的作品必帶有你的風格

致謝

Acknowledgments

張誠與馬汀:感謝 Craighton Berman、Karen Choe 一家、Dale Fahnstrom、David Gresham、Chris Hacker、TJ Kim、Ed Koizumi、Richard Latham、Stephen Melamed、Bill Moggridge、Peter Pfanner、Zach Pino、Craig Sampson、Lisa Thaler 一家、Scott Wilson,以及 Robert Zolna。

馬修:感謝 Carla Diana、Sorche Fairbank、Matt Inman、James Lard、Jorge Paricio 以及 Erik Tuft。

好產品的設計法則

跟成功商品取經，入手101個好設計的核心&進階
做出會賣的產品

101 Things I Learned in Product Design School

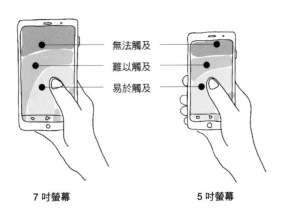

無法觸及

難以觸及

易於觸及

7 吋螢幕　　　　　　5 吋螢幕

Design is a physical act.

設計是一項實際行為。

設計講求深度思考，但設計師不可能在純然的認知（思考）狀態下進行設計。實際的行為可以幫助我們釐清思考的著力點，否則我們所發想出來的將不脫已知的概念。

所有設計都是在身體的協助下才能實現，因此我們必須運用身體來進行設計。即便是虛擬或數位產品，還是必須透過身體來進行視覺介面、觸控螢幕與指向裝置（point device）的操作。把自己的身體當成工具，並且盡可能讓設計的過程貼近一種行為。去演出使用者的經驗、做出按下某個按鈕的樣子，或是實際去操作控制螢幕。去試坐產品原型，就像使用者會坐在最終成品上一樣。

O1

吸引	進入	互動	離開	推薦
Entice	Enter	Engage	Exit	Extend

模擬賴瑞‧基利（Larry Keeley）*的「5E」消費者旅程模型

You're always designing within a system.

你永遠是在系統內進行設計。

系統指的是一套相互關連的事物，當中任何一項事物的存在都與其他要素息息相關，且彼此間相互依存。設計任何產品時，去思索與產品相關的眾多外部系統。假如你設計的是紙杯，那麼就去搞清楚它的生產、物流、銷售以及用途所形成的系統；如果你設計的是一項電子產品，那麼就必須去思索它有可能在複雜的數位生態系統中扮演什麼樣的角色。設計師必須去思考產品在時間演化下的背景——亦即在這項產品出現前與出現後，實際情形以及使用者的行為會發生怎麼樣的變化。去思索一項新的設計產品必須在哪些基礎的支持下才得以成立；一個絕佳的點子若在現實世界缺乏系統支持，那根本稱不上是什麼好點子。

＊譯註：賴瑞‧基利，Doblin 策略顧問公司的共同創辦人，同時也是設計學院與商學院的教授、作家、研究人員等。為享譽全球的創新專家。

O2

The apparent problem probably isn't the real problem.

顯而易見的問題可能不是真正的問題。

顯而易見的問題，通常只是水面下巨大問題的外顯徵兆，有時問題實際牽涉的，可能是全然不同的議題。打個比方，你可能因為飼主們不撿狗大便而受託設計更好用的長柄糞鏟。而一般人不願意接觸排泄物這一點，或許足以構成這項合理的推測。但研究或許會顯示出，原因不過是因為飼主遛狗時忘記帶袋子出門而已。新型的長柄糞鏟並無法解決問題，所以問題也必須重新定位成如何讓飼主在出門遛狗、需要用上袋子時可以取得──或許是可以收納袋子的狗鍊，又或者是在寵物公園或市區的重點區域設置提供袋子的站點。

O3

If a problem is too abstract, ask *what*. If it's too specific, ask *why*.

當問題過於抽象，去問「是什麼」
當問題過於具體，去問「為什麼」。

問題過於抽象的情況：你被要求設法縮短客服的回覆時間，但並未被告知是要針對常規、程序或設備等哪一項環節做出改善。

問「是什麼」：這個問題最明確的跡象是什麼？委託人曾做了哪些嘗試去處理問題？雇員的行為是為了達成哪些特定目標？現場所使用的是怎樣的程序與設備？哪些東西是必要的，哪些又是不必要的？

問題過於具體的情況：你受託設計自行車的頭燈。

問「為什麼」：為什麼需要新的頭燈？是為了讓騎乘者看清前方道路嗎？還是要讓騎乘者可以更容易被注意到？這款頭燈是針對某項特定車款還是特定的騎乘環境設計？是因為有更新的電池科技問世嗎？還是這間公司現有的頭燈設計已經過時了？

<div align="center">04</div>

Jaywayne USB 充電式清涼噴霧加溼器

A need is a verb.

需求是一個動詞。

使用者要的不是花瓶，而是想把花擺出來並享受那些花朵。使用者要的不是茶杯，而是想要享用茶。使用者要的不是椅子，而是想要休息。使用者要的不是電燈，而是想要照明。使用者要的不是加溼器，而是想提升空氣濕度。使用者要的不是水壺，而是想在移動時也能補充水分。使用者要的不是車庫，而是想停放自己的車子。使用者要的不是書架梯，而是想取得資訊。

05

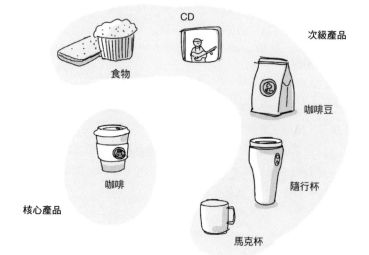

CD

食物

次級產品

咖啡豆

咖啡

隨行杯

核心產品

馬克杯

Identify the experience, not just the product.

去辨識體驗，別只聚焦在產品上。

每個產品都具備一個或多個「核心體驗」，足以凌駕產品本身。越野單車的核心體驗可能是騎單車這件事，但也有可能是探索戶外、擁抱體能挑戰，或是跳脫週間的工作模式。辨識出核心體驗可以協助釐清使用者的意圖與需求。這麼做不僅可以激發出更佳的設計靈感，同時還可為相同的使用者拓展出次級產品——可能是雨具、救援工具和高營養乾糧。這些產品可以為核心體驗錦上添花，同時更增添使用者對於品牌的信任度。

06

Originality isn't Step One.

原創性不是第一步。

原創性不會無中生有，而是要靠提升基本功才有可能加以開發。模仿大師的作品有助於奠定你的賞析敏感度、實作技巧，更能幫助你洞悉事物的基本運作原理。在實作練習中，建立一套嚴格的規定：讓所使用的媒介盡可能接近你所仿效的作品；複製所有細節；堅持不懈、保持定性、反覆執行。無須擔心自己是否具備表現能力，因為花在習得技術的時間是不講求創意的。

如果你能將技術的學習提升至爐火純青的程度並予以內化，最終便能有意識地將精力施展於點子的發想上，而不是用在讓作品成形的過程上，進而真正釋放出你的創意。

O7

自動式
成本較高
恆久運轉
秒針連續滑動

石英式
成本較低
電池運轉
秒針一秒一跳

鐘錶的內部機芯

Learn how everything works *conceptually*, if not *technically*.

若不從技術層面去理解事物運作的方法，那就透過概念去理解。

概念性的理解：追求的是掌握事物的基本運作原則、事物在某個系統內或是不同系統間的運作方式、事物所呈現出的樣貌與感覺，以及使用者體驗。概念性的理解著重於全貌，它所追究的是「為什麼」，而非拘泥於細節中的「如何達成」。

技術性的理解：訴求的則是事物的具體運作層面，像是機械力學、材料性質、公差、製造方法。技術性的理解通常是壁壘分明的，同時也可能僅聚焦於系統中的某個面向或是部分，而非系統的整體，此外也幾乎不會去深究藏身於系統背後的理由。

O8

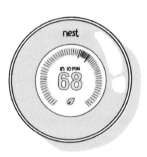

Nest 智慧溫控器

Begin with familiar objects.

從熟悉的物品下手。

要讓世人對一項全新的產品產生興趣具有相當的風險。跟不斷改版的商品相較之下，生產一個具顛覆性的產品多半需要更多時間、挹注更多金錢及測試。同時也不可能向消費者進行問卷調查來評估商品的潛在價值，因為消費者手上不存在可供比較的對照商品。

不過消費者可以針對他們所熟悉、持續不斷改良的商品提出有效的回饋意見。**原型設計**在歷經一系列的進化後會變得既好用且耐用。產品每經過一次改良，便越能融入使用者的生活中。舉例來說，Nest 智慧溫控器的設計就參考了市佔率高的 Honeywell 溫控器，它採用環保製材，更導入了可以掌握使用者溫度偏好的智慧學習科技。傳達出產品高科技特質的亮眼外型或許相當吸引人，但消費者更信任的是熟悉的外型，而這樣的外型也較能融入消費者的居家空間。

O9

一般的桌燈

史考特‧威爾森
（Scott Wilson）
所設計的 Sisifo 燈

一般的工作燈

Novel, but not too novel. Familiar, but not too familiar.

追求創新，但別過度前衛；維持熟悉度，但切勿落入窠臼。

科學研究顯示，動物在面對新的刺激時，最典型的反應便是恐懼。但後續的反覆接觸通常能誘發出好奇心、主動的探索，有時還可能建立起好感與親切感。而我們在面對不會動的物品時，同樣也受到這種防衛與求生本能所控制。雖然一項新上市的前衛商品不太可能激發出恐懼的情緒，但卻有可能讓消費者萌生一股出自內在的排拒感，進而導致不受青睞。市場的曝光空間是有限的，但新商品卻是層出不窮，這點意味著這項前衛商品會在消費者適應它的存在之前就遭到淘汰。

設計師雷蒙德・洛威（Raymond Loewy）*所提倡的**瑪雅法則**（MAYA principle）是這麼說的：在常人可接受限度內的最先進產品（Most Advanced Yet Acceptable），能在熟悉所帶來的舒適感、以及不熟悉所帶來的刺激間取得平衡，並能鼓勵消費者將新鮮的事物納入他們所熟悉的環境中。

*譯註：雷蒙德・洛威（1983-1986），美國工業設計師，曾經手的設計包括殼牌石油 logo、灰狗巴士、Lucky Strike 菸盒、可口可樂瓶以及空軍一號的塗裝等。被譽為美國工業設計之父。

10

強納生・艾夫所設計的 iPod

"It's very easy to be different, but very difficult to be better."

——JONATHAN IVE

「與眾不同並不困難，真正難的是精益求精。」

——強納生・艾夫[*]

[*]譯註：強納生・艾夫（1967-），美國著名產品設計師、工業設計師。曾任 Apple 的首席設計師，任職二十七年後於 2019 年離開 Apple 團隊。

11

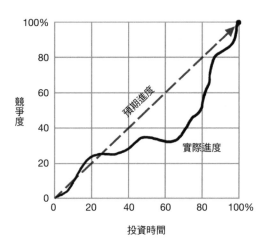

Creativity is nonlinear.

創意是非線性的。

一個經常出現在新手設計師身上的典型問題是，他們在迅速發想出某個點子後便會堅持己見，並在遭受質疑時以自己擁有創新、展現自我風格的權利來捍衛自身。但其實這麼做反而會阻礙創新與展現自我風格。所謂創意不是去執行一個既定的發想，創意要求的是持續學習、探索，並且嘗試新的可能。要有創意，就必須歡迎不確定性──去欣然接受不知所措的情況，並主動將自己丟到一個被迫在預設狀況外創作的情境。

12

讓白紙不再那麼嚇人的方法。

白紙是數一數二既能讓人感到充滿希望，同時也能讓人備感壓力的東西之一。但若將白紙撕成對半，它的威脅度也會減半。你可以將一張白紙撕成四分之一，在上頭畫兩條線或寫下三個詞語。接著找一枝粗頭麥克筆，它可以強迫你專注於發想中的要點。不用多久，你會發現自己已開始在進行腦力激盪、定義使用者情境，或是開始構思簡報的架構。

13

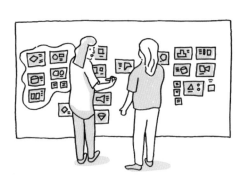

Make your ideas mobile.

讓你的點子活起來。

創意並非只是發想新的點子，更常見的情況是，創意其實可能是連結點子。一個設計師越是能在不同的點子間來去自如，他就越有機會實現重要的連結。將你所畫的圖、調查的筆記、列出的清單、腦力激盪下激發的點子全部貼到牆上或是白板上，讓各式各樣的點子瞬間視覺化，讓有效且嶄新的連結得以被辨識的可能性最大化。若是點子與點子間沒有明顯的連結，那就將這些素材大洗牌。重新配置、歸類、組織、結合、拆解、移動或是重新詮釋這些素材，催化出新的樣式、發想、使用者情境以及敘述的順序。邀請其他人加入這個過程，以便激發出更多的可能性。

14

Design needs language.

設計需要語言的支持。

每週都記錄下你的設計心得──這段文字可用來說明你對使用者的理解度、設計的問題所在，以及你所採取的對策。不要光是記錄已經清楚成形的想法，而是要將書寫視為思考與發現的工具，並藉此重新審視你自認為已塵埃落定的既有想法。即便這段文字需要耗費一小時完成，也千萬別捨不得那些時間。

當你在設計過程中碰上重大障礙，或是當進度因為不明確的決策而受阻時，試著去檢視自己過去所累積出的設計心得，看看這些心得的演化是否能自然地為自己指引出下一步的方向。

15

大家在公共場合坐下
前會先移動椅子。

這樣的行為背後似乎
別有意涵。

移動椅子這項行為可以讓當
事人感覺有選擇權與控制
權，並且建立防衛空間！

觀察
Observation

覺察
Awareness

洞察
Insight

概念汲自威廉・H・懷特（William H. Whyte）*所著的《小型都市空間的社交生活》
（*The Social Life of Small Urban Spaces*）

An insight is more than an observation.

洞察勝於觀察。

觀察是對於某項客觀事實或狀態的覺知。**覺察**是指在心中持續發酵的觀察,並且認知到這項觀察背後所潛藏的重要性。**洞察**則是發現自己理解了某項事物背後的深刻意涵。洞察既能啟發人心同時也相當全面,可將錯綜複雜的關係或隱晦的現象以既簡單又清楚的方式加以組織。

＊譯註:威廉・H・懷特(1917–1999),美國社會學家、都市計畫專家、組織分析專家。1950 年代出版的的著作《組織人》(*The Organization Man*)暢銷兩百萬冊。

16

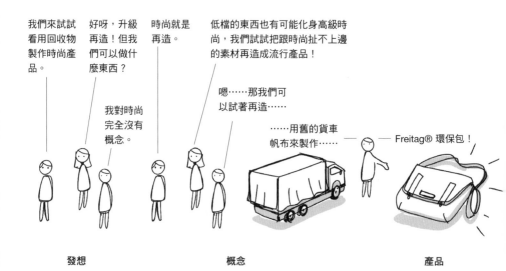

我們來試試
看用回收物
製作時尚產
品。

好呀，升級
再造！但我
們可以做什
麼東西？

時尚就是
再造。

低檔的東西也有可能化身高級時
尚，我們試試把跟時尚扯不上邊
的素材再造成流行產品！

我對時尚
完全沒有
概念。

嗯⋯⋯那我們可
以試著再造⋯⋯

⋯⋯用舊的貨車
帆布來製作⋯⋯

Freitag® 環保包！

發想　　　　　　　　　　概念　　　　　　　　　　產品

A concept is more than an idea.

概念比發想來得強大。

發想是一個具原創性的點子，但它不見得具備重要且持久的價值。但是概念卻相對地較為包山包海，同時也來得更強大：概念最初是得自對人性或人類行為的洞察，接著才進一步應用於產品上。概念既強大卻又細膩。概念中潛藏著產品的造型、美感，以及使用者在使用時可能產生的感覺。

<div align="center">17</div>

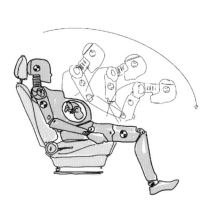

A 50th percentile man is not a 50th percentile human.

男性的平均值不等同所有人的平均值。

女性的身體組成有別於男性，對於藥物的反應也不同於男性，但在一般藥物研究中，預設對象卻是體重 155 磅（70.3 公斤）的男性。Google 軟體辨識男性聲音的準確度比起女性高出 70%。一般職場的空調溫度設定，根據的是男性身體的代謝程度，這使得職場的平均室溫比女性感到舒適的溫度低了 5℉（2.77℃）。Google、常見的設備或是安全裝備全都是依據男性的生理構造設計的。女性雖然可以選擇比較小的尺寸，但卻被迫去適應不合襯的比例。

美國政府於 1950 年開始使用撞擊測試假人，但這個假人的原型得自男性平均身型。而通常坐得比較直挺、也比較靠近方向盤的女性駕駛，則是被論斷為「姿勢不正確」，也因此未能接受撞擊測試，也從未被納入設計考量。跟男性駕駛相較下，女性駕駛在事故中受重傷的可能性高出了 47%。「女性」假人在 2011 年被導入，但那不過是縮小版的男性假人。

18

看你不舒服我覺得
很遺憾。

看你忍受疼痛讓我
覺得好難過。

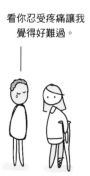

同情
在理智上或是抽象層次上認知
到對方的感受，但並未對對方
的情緒感同身受。

同理
面對他人處境所產生的情緒
性反應；對於對方的情緒感
同身受。

Turn sympathy into empathy.

將同情轉化為同理。

設計師派翠西亞・摩爾（Patricia Moore）*在二十六歲時，萌生了設計出所有人都能使用的產品的念頭，於是她展開了一項實驗，藉此來體驗八十歲老奶奶的真實生活。她將耳朵塞住、戴上讓視線變得模糊不清的眼鏡，並在腳上套上了腿部支架妨礙行走。

而就在踏入市區後，她才發現自己過往以為理所當然的一切，其實都是以健康年輕人為前提所設計出來的。摩爾的這項研究以及她後續的提案造就了許多普及於現今的變革，比方說低地板且具備升降功能的公車、下沉式路緣，以及字體較大的標示。雖然這些變革大多是為了身障者所設計，但實際上也造福了身體健全的一般人。舉例來說，方便輪椅使用的路緣其實也便於購物車或是嬰兒車通過，另外也同樣便於騎腳踏車或是溜滑板的人在人行道與車道之間的切換。

*譯註：派翠西亞・摩爾（1952-），美國工業設計師。於 2019 年獲頒美國國家設計獎「設計頭腦獎」（Design Mind）。

19

擴散：在鑽研、提問、腦力激盪、探索，以及概念催生的過程中拓展可能性

收斂：在統整、捨棄不切實際的點子，以及開發更為具體的解決方案的過程中窄化可能性

Front-load the design process.

將前期重心放在設計過程上。

技術層面的進度會比設計層面的進度來得更顯而易見：要設計出正確的解決方案並不容易，但要在技術面上執行解決方案卻是輕而易舉。而這樣的事實往往讓人想盡快制定解決方案，並往技術開發階段推進。但在你將精力投注於解決方案前，先為還不明晰的概念以及不切實際的空想預留大量探索時間。用開放的心態工作，不要去期待任何實用的結果。朝不曉得會通向何方的道路走去。如果你正在設計平底鍋，那就預留幾個星期的時間去煎鬆餅、在沒有預設的情況下畫草圖，並且徹底推翻原型。切勿省略辛苦的研究調查以及將方法條理化的過程，也千萬別太快去思考模具、零件和成本。

2O

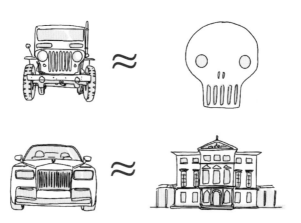

Explore the product personality early.

儘早為產品特質定位。

當某位使用者與這項產品相遇時，這項產品激發出怎麼樣的情緒？這位使用者會運用到五感中的哪些部分？在看到、碰觸到或是使用這項產品時，使用者們應該要作何感受？而這項產品又能讓他們憶起哪些開心的體驗？這項產品的內在特質是什麼？這項產品應該是要堅固、耐用、讓人心生好奇、平易近人、訴求強烈、一應俱全、異想天開、新奇、復古、老派，還是簡單低調？怎麼樣的大小跟比例才會讓消費者覺得恰到好處？怎麼樣的顏色、材質、形狀跟圖樣才是恰當的？這項產品的操控、按鈕、硬體以及其他互動點（interaction point）應該是怎麼樣的尺寸跟類型？這項產品是被歸類為傳統類型，還是走前衛路線？使用者所期待的是什麼樣的價值？是安全性、堅不堅固、流行與否、是否適合女性、是否顯眼還是要具備科技創新性？怎麼樣的比喻可以用來描述使用者使用這項產品的經驗？在反覆使用這項產品後，最讓人感到印象深刻的點是什麼？感到滿意的使用者會如何形容這項產品？預設的目標使用者是什麼性格？他們的人格特質中有哪些關鍵要素可以被應用於產品上，使其更能切中人心？

WHY WHY
WHY WHY WHY WHY
WHY WHY WHY WHY WHY WHY
WHY WHY WHY WHY HOW WHY WHY
WHY WHY HOW WHY HOW HOW HOW HOW HOW
WHY WHY WHY WHY HOW HOW HOW HOW WHY HOW
WHY WHY WHY WHY WHY WHY HOW WHY HOW HOW
WHY HOW WHY HOW WHY WHY WHY HOW WHY HOW HOW **HOW**
WHY WHY HOW HOW WHY HOW HOW HOW HOW HOW
HOW WHY WHY WHY WHY HOW HOW WHY
WHY HOW WHY WHY WHY WHY HOW HOW HOW
WHY HOW WHY WHY HOW HOW

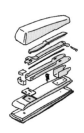

Do some *how* work with *why* work and some *why* work with *how* work.

在提問「為什麼」時，別忘了思考該「如何」執行
在思索「如何」執行時，別忘了去問「為什麼」。

在設計的初期階段必須大量聚焦於提問「為什麼」：為什麼使用者覺得產品難用？為什麼既有的解決方案無法徹底解決問題？為什麼 A 方案會比 B 方案要來得更優？

而在設計過程漸趨成熟之際，焦點將轉移至解決方案可以「如何」被實現——這點可以透過思索確切的尺寸、機械與電子操作、材料的類型與厚度、產品的細部、扣件、表面處理方式以及生產方法來達成。

就算提問「為什麼」與提問「如何達成」是兩件不同的事，但這兩者其實還是相互依存的。在你不斷提問「為什麼」的過程中發現了可能的解決方案時，要即刻把它導向提問「如何」的方向，去測試它是否可行，接著再回頭去提問更多的「為什麼」。同樣地，在你提問「如何」的過程中，要記得時不時回頭去提問直搗核心的「為什麼」，才能有利於導出技術面的解決方案。

22

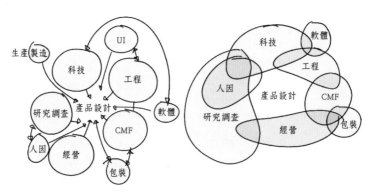

多重專業團隊合作模式　　　　跨專業團隊合作模式

It's better to violate a boundary than to leave a gap.

越界比留下斷層來得好。

設計在本質上屬於跨專業領域，而非多重專業領域性質。團隊中任何一處所下的決定都會牽一髮而動全身。

- **專案經理**（program manager）負責制定專案內容，掌控整體進度與時間表，此外還要負責協調會議、監控預算。
- **行銷經理**（marketing manager）代表了公司的品牌價值，他們必須分析既有產品，並進行測試以評估消費者的興趣取向、市場規模與定價。
- **工程師**（engineer）必須確保產品的易用性、易生產性，並同時確保產品能如期上市。
- **研究員**（researcher）必須調查存在於市場中的機會，並執行調查訪問與次級研究，以釐清消費者所關切的事物與價值。
- **使用者介面**（UI，User Interface）／**使用者體驗**（UX，User Experience）設計師負責打造使用者與產品互動或接受服務時的使用體驗，媒介多半為數位介面。
- **事業營運策略師**（business strategist）負責釐清專案的財務目標，以及專案對公司所帶來的影響。
- **產品設計師**（product designer）必須在設計產品時納入調查結果、行銷方案、品牌策略、生產製造條件等前提，進行全方位的考量。

23

上窄下寬的造型
・生產製造時利於脫模
・方便組裝
・強化視覺與結構上的穩固度
・斜向的介面螢幕便於使用者觀看

弧形邊角
・摸起來更舒服
・結構上較直角邊角更為強固
・提供舒適的視覺「柔軟度」

Form follows function... and much else.

造型不是單憑功能決定的。

現代主義是相當功能取向的，現代主義斷定了造型是為了體現功能而存在，所有欠缺用途的造型與裝飾都不值一顧。雖然功能在設計領域中或許佔據了最重要的位置，但一項產品與其特點，其實也必須要能回應哲學層次以外的眾多要素。而當一項設計決策所能回應的要素越多，就越有可能成就成功的產品。

24

三種構思造型的方法

加法造型是透過將零件組合、連接、聚合、相交的過程成形。加法造型多半帶有機械的美感，古典的膠捲相機便是一例。

減法造型則是透過削減材料達成，比方說像經過車床加工的木材。減法造型傾向於呈現出統一的外型。

形變造型是透過施加壓力成形，比方像對原始的造型施加推壓或拉展的力量。形變造型多半呈現出有機的形態，腳踏車的坐墊便是一例。

某些造型從字面上便能推知它的製作過程，但絕大多數並非如此。比方說一個呈現形變造型的花瓶，可能是透過 3D 列印（加法製程）、CNC 數控銑削（減法製程），或是結合前述兩種方法所製成的。

25

印度阿格拉的泰姬·瑪哈陵

Random hypothesis: Beauty is universal.

隨機假說：美的概念放諸四海皆準。

在某個文化中被認定為美的事物，在其他文化中多半同樣也會被認為是美的。但在某個特定文化環境下所生產出的物品，通常也與其他文化環境下所生產出來的大相逕庭。某些文化偏好訴求感官或自然的設計，某些文化則看重簡約與高科技；某些文化注重裝飾性，某些則偏愛簡單俐落的外型；又某些文化偏好直線造型，另一些則喜歡曲線造型。

如果不同文化間對於美有著近似的標準，為什麼會出現這樣的差異？那是因為還有其他因素——權力或聲望的展現、品味的歷史傳承、物理環境的影響等——影響了外觀的形塑。而不同的文化又對這些因素有著比例不一的重視程度。也因此即便不同文化對於美的認知是一致的，美感的呈現卻是截然不同。

26

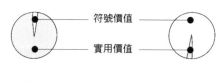

符號價值

實用價值

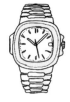

卡西歐：價值 10 美元 百達翡麗：價值 80,000 美元

A $25 teakettle needs to boil water, whistle, be dependable, and look appealing. A $900 kettle mostly needs to be beautiful.

要價 25 美元的煮水壺要能燒開水、鳴笛音、耐用並兼具美觀；但要價 900 美元的煮水壺只要外型夠美即可。

一項明確的功能在市場經濟中多半有明確的定價。舉例來說，一只要價 10 美元的卡西歐手錶基本上只具備實用機能，也因此背後所傳達的是，報時這項**實用價值**可能價值 9 美元。但一只百達翡麗的手錶要價可以上看 80,000 美元，這一點所顯示的是，這只手錶的價值基本上存在於**符號價值**中，也就是這只手錶賦予擁有者的地位。作為一種抽象價值的聲望，是不存在明確的價格機制的。

<div style="text-align:center">27</div>

電子閱讀器

Make it look like what it does.

讓外型反映機能。

一個設計優良的產品會透過示能性（affordance）告訴使用者該如何操作它──像是提供如何拿、如何使用或是如何與這項產品互動的線索。示能性的存在是建立於使用者採取下一步動作的心理運作模式上。旋轉門把並往後拉可以開門；握住茶壺的把手，便能將茶從另一端的壺嘴倒出來；把開關往上撥可接通電源，往下撥可切斷電源。

示能性同時也建立於使用者的過往經驗上。易開罐汽水的拉環，如果從可與罐體分離的設計，變更為不會與罐體分離，消費者便要重新學習開罐的方法，但他們一樣知道該從哪裡打開。要為國際性的產品建立示能性並非易事，因為示能性會隨著文化不同而產生變化。比方說，西方人基本上就無法理解中國的蹲式馬桶。

28

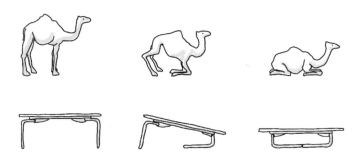

理察・紐特拉（Richard Neutra）*所設計的駱駝桌

Emulate nature's functions, not its forms.

模仿自然物的功能，而非其外形。

許多創新設計的靈感來自於大自然。魔鬼氈這種捲狀的黏扣帶，參考的就是會將自身種子沾黏到路過動物的植物，這樣的機制有利於它們擴散至新的生長環境。**仿生學**領域不斷試圖去理解大自然的複雜原理，並設法使其重現於產品設計上。不過千萬別將這樣的概念誤會成只是單純去複製可見於大自然中的形體。該模仿的是自然物的結構與功能特質，而非其外形。

＊譯註：理察·紐特拉（1982–1970），奧地利裔美國猶太人，被認為是最重要的現代主義建築師之一。1943 年設計的駱駝桌（Camel Table），能透過屈曲、折疊桌腳，讓桌子既能當咖啡桌，也能當餐桌。

29

喬‧科倫坡（Joe Cesare Colombo）*1964 年設計的短杯梗酒杯

Question tradition, but don't dismiss it outright.

可以質疑傳統，但切勿徹底否定。

葡萄酒的酒杯需要杯梗嗎？設計師卡里姆‧拉希德（Karim Rashid）[**] 所提出的論點是，有杯梗的葡萄酒杯打從好幾個世紀前就是一項無意義的產品，在那個年代，金屬製的高腳杯是身分地位的象徵。他更指出，為了維繫這項產品的存在，犧牲掉的是使用者真正的需求。舉個例子來說，在一架受亂流干擾的飛機上，乘客有必要使用高腳杯來喝葡萄酒嗎？

但在許多當代情境中，高腳杯依舊是主流。它優雅的造型與提供葡萄酒的特殊場合相當契合；在敬酒時，高腳杯可以發出體面的清脆聲響。即便只是被放在桌上，高腳杯也能讓光線透過它那高高的杯體閃耀出光芒。用高腳杯來盛裝葡萄酒或許勉強堪用，而實際上它是用來呈現葡萄酒的。

[*] 譯註：喬‧科倫坡（1930–1971），義大利工業設計師，早在 60、70 年代便勇於嘗試採用創新材質設計家具，相當具有遠見，為當代工業設計師帶來深遠影響。
[**] 譯註：卡里姆‧拉希德（1960–），出生於埃及、成長於加拿大的工業設計師，設計作品相當廣泛，包括奢侈品、家具、燈飾、包裝等。《時代》雜誌封他為「全美洲最著名的工業設計師」。

30

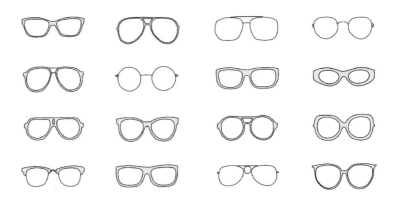

Shapes are loaded.

形狀傳遞了大量訊息。

形狀有著深遠的歷史,同時傳遞了許多隱晦的訊息。針對形狀所進行的細微調整,有可能徹底改變一項產品被認知的方式、其背後所隱含的歷史與文化上的指涉,以及願意接受這項產品的族群。

眼鏡最早出現於十三世紀,在當時眼鏡是純機能性的物品,也因此鏡框是圓的。日後其他形狀的鏡框以時尚配件之姿問世,這也使得圓形鏡框的存在意義被侷限於歷史脈絡中的功能性上。但像約翰·藍儂(John Lennon)、史蒂夫·賈伯斯(Steve Jobs)跟聖雄甘地(Mahatma Gandhi)等各界名人卻投向圓形鏡框的懷抱,藉其建立簡樸、率真、博學多聞、禁慾或注重精神層面的形象——甚至可以說他們是藉此展現如何以一種具時尚技巧的方式拒絕趕搭時尚潮流。

飛行員所使用的太陽眼鏡於 1930 年代問世,取代了過往讓飛機機師佩戴起來不舒服的護目鏡。而太陽眼鏡之所以會大受歡迎,是因為它輕巧,加上外凸的造型與簡約的形狀,讓眼周可以被完全遮蔽。而麥克阿瑟(Douglas MacArthur)將軍二戰期間的著名新聞照片,則是將太陽眼鏡推至了象徵冒險的主流地位。

31

傳統設計
傾向強調視覺的繁複;造型
通常是透過增添或是堆疊的
手法形成

現代設計
傾向簡化與有效利用;在造型
上會藉由降低繁複度以達成簡
約的外觀,有利於大量生產

Elegance is the opposite of extravagance.

奢華的相反概念是優雅。

優雅是美感被有效呈現時的一種外顯現象。優雅的造型通常看起來相當簡單,但同時卻又體現了精巧與深度。**奢華**則是藉由特色、裝飾、細節的堆疊來展現其繁複。雖然優雅與奢華在概念上是相反的,但這兩者並不是非此即彼的關係。降低奢華度無法達成優雅,因為簡單的造型也有可能是不優雅的。

優雅與奢華雖然都是可以傳遞美感的有效設計策略,但同時也是帶有風險的:失敗的奢華設計可能看起來既雜亂又花俏;失敗的優雅設計則可能顯得過度簡單且無趣。

32

韓國陶藝作品通常刻意呈現出些許不對稱，為作品帶來張力與安適感。

Dissonance is desirable.

歡迎不協調的存在。

陶藝家皮特·皮內爾（Pete Pinnell）蒐集了許多其他陶藝家製作的馬克杯，其中一個馬克杯出自於琳達·克里斯汀安森（Linda Christianson）之手，它渾然天成的韻味讓皮內爾相當傾心，但握把上的突起處會刺到他的手，不平整的杯緣也讓他覺得嘴唇的觸感不舒服。對此感到失望的皮內爾於是便擱置了這個馬克杯。

時隔一陣子後，皮內爾再次試著使用這個馬克杯。在第二次使用這個杯子的過程中，皮內爾發現這個馬克杯所展現出的不協調特質，迫使他下意識地去品味啜飲每一口茶。他才感嘆道自己過去這些年，在「毫無用心品味」的狀態下，心不在焉地喝了多少杯茶。

皮內爾將此定義為改變他自身對於藝術認知的體驗：「有時完全協調的東西其實不是那麼有趣……些許的不協調，只要一點點就好，才能造就吸引人的成分，這點能讓使用者對物品持續保持興趣。」

33

胸前口袋的襯裡
外翻後便化身為袋巾

印有尺規單位
的包裝膠帶

可輕易組合與拆解
的樂高鑰匙圈

Cleverness is unexpected efficiency.

設計巧思可帶來預期外的效益。

設計巧思可誘發讚賞，但它在本質上發揮的是實用性質，而非訴諸情緒。巧思的實現及其為人激賞之處在於，它所提供的解決方案或細節，既是全方位的卻又出奇簡單。巧思可解決核心的機能問題，同時更為產品的機能價值增添至少一項新要素。

噱頭或許在一開始會讓人覺得有趣，但就長遠來看，噱頭最終會走向失敗，因為它幾乎無法為產品帶來任何機能上的價值。噱頭必須取得關注；巧思雖然無須受到關注，但它最終註定獲得關注。

34

比亞吉歐・西索迪（Biagio Cisotti）為 Alessi 所設計的 Diabolix 開瓶器

菲力浦・史塔克（Philippe Starck）為 Alessi 所設計的外星人榨汁機

亞力山卓・麥狄尼（Alessandro Mendini）為 Alessi 所設計的安娜紅酒開瓶器

加埃塔諾・佩斯（Gaetano Pesce）為 B&B Italia 所設計的 Up 扶手椅

艾托雷・索特薩斯（Ettore Sottsass）為曼菲斯設計集團所設計的 Carlton 隔間櫃

A playful object doesn't have to be an object for play.

充滿玩心的產品不見得一定要拿來玩。

當富含玩心的造型，應用在家中或辦公室中常見且熟悉的物品，便可發揮最佳功效。這是因為使用者已經充分理解這些物品的功能，也因此不容易在使用時產生混淆。

開發玩心時，先從產品原有的造型擷取靈感，但所指涉的聯想物必須是異想天開的，而非落入可愛或是庸俗的窠臼。簡化造型，以避免過度寫實：大多數人會比較習慣使用一把看上去形似貓咪造型的手鋸，而非一把看上去像貓、卻無法透過造型辨識出功能的手鋸。利用聯想物身上的自然特徵或細節，比方像眼睛跟四肢，來強化產品的功能。最後，務必使用高品質素材，以確保使用者不會把這項產品當成用完即丟的噱頭物。

A toy doesn't have to be cute.

玩具不一定要可愛。

Radio Flyer 是一家生產兒童玩具的公司，但這家公司旗下的「小紅拖車」造型在本質上看起來並不好玩。小紅拖車於 1930 年代上市，時至今日依舊持續生產中，它印有商標的金屬車體觸感不是很平滑，呈現一股工業風。車體的大轉角半徑提升了安全性；有著白色金屬輪圈的黑色橡膠胎在轉動時相當順暢。駕駛方法也相當簡明：把東西堆上拖車後拖著走，或者是坐上拖車後從小坡上滑下來。

想要設計成功的兒童產品，背後並非都要有個「迪士尼故事」。不切實際的意象或款式，或許可以提升產品的短期銷售量，但這麼做最終其實會限縮發展並快速退流行，同時授權費還會讓它變得更貴。

36

Camp knows; kitsch doesn't.

「搞怪」是有設計概念的，但「庸俗」沒有。

- 搞怪：刻意誇大日常生活中常見的某些題材或特質，蓄意營造出一種荒謬感或是帶有挖苦意味的幽默感。
- 油條：不誠懇或是不夠細膩；藉由盤算試圖從對方身上誘發出某種特定回應，通常是透過誇大或突顯自身意圖來達成目的。
- 庸俗的設計：帶有一種幼稚、俗艷或是無病呻吟感的藝術作品或是裝置物，雖然「明知」會被定位為品味不佳，但還是很諷刺地會去認同像是熔岩燈或用於草坪擺設的粉紅火鶴這類東西*。
- 粗製濫造：品質低劣。
- 俗不可耐：掩飾自身所欠缺的深度與教養，並刻意展現出光鮮亮麗的外貌、財富或是地位。
- 品味：個人的審美觀；品味可能是透過知識、個人喜好、經驗、安全感、教育以及階級認同所形塑。
- 老掉牙：不具原創性且被過度濫用，因此幾乎沒有價值可言。
- 矯揉造作：以裝模作樣又假惺惺的方式呈現出美麗、賞心悅目、典雅或多愁善感的特質。

＊譯註：塑膠製的粉紅火鶴在美國是最為著名的草坪裝飾品之一。

37

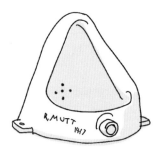

馬歇爾・杜象（Marcel Duchamp）1917 年創作的作品《噴泉》（*Fountain*）*

The camera created modern art.

相機造就了現代藝術。

就歷史上來看，視覺藝術同時具備再現性與傳達性的特質：視覺藝術的目的是如實呈現世界，同時也傳達藝術家的主觀意圖。而相機因為可以精確地呈現出現實，所以它的問世「竊取」掉一半藝術所扮演的傳統角色。而藝術對此所做出的回應，是將更多重心放在傳達上，而非再現的層面上。藝術接著隨即將焦點轉向自身，提出了這些大哉問：說穿了，藝術究竟是什麼？顏料非得用畫筆塗抹不可嗎？藝術作品應該是恆久不變，還是該日新月異？藝術非得闡述一個有邏輯的故事，或是得像既往作品那樣賞心悅目？藝術必須是崇高遠大的嗎？還是說藝術可以呈現平凡無奇的內容？而就藝術所能呈現的現實來說，所謂的「真實」究竟又是什麼？

＊譯註：法裔美籍藝術家杜象（1887–1968）在現成的小便斗上簽上字後即宣告完成的一項藝術作品。這個作品在當時引發極大爭議，挑戰了藝術的概念。

38

寫實的陰影
畫起來較麻煩且不必要

象徵的陰影
沿著物體底部畫線
以快速傳達景深

Draw as a designer, not as an artist.

以設計師身分繪圖，而非藝術家。

要畫有效率的畫，而非表現性的畫。 設計師應該畫的是快速完成、含括明確發想的圖，而不是去畫珍貴的藝術作品。

要畫象徵性的畫，而非寫實性的畫。 省略周邊細節，讓觀者可專注於你所要傳達的訊息。

不要追求招牌畫風。 讓你的個人風格隨著時間自然發展。

畫快一點。 細部的算圖作業就留給電腦。進行手繪時，最重要的是快速地視覺化；在溝通的過程中，快速地繪圖將有助於點子的交流。

39

如何畫出一條直線

使用麥克筆。如果你要畫的是一條長線,那麼就用筆芯較粗的筆來畫較粗的線,因為線條越明顯,越有助於你去評估線畫得直不直。

慢慢畫每條線。線畫得太快時,會較難去控制方向並把線畫直。

移動整條手臂,而不是用手肘來帶動手。讓持筆畫線的手在畫紙上拖曳,如果這樣做有助於增添牽引力的話。

線條的些微起伏是可以接受的,只要整體看起來是直線而非弧線。

轉動畫筆。若這能讓你更好畫的話,可以採取這樣的做法。

下筆不要輕柔。在開始跟結束畫線時力道要足夠。

反覆練習直到你可以畫出一條清晰的直線。如果想將這項行為內化成肌肉的記憶,需要為時數週的適度練習。

40

高強度透視圖
具有動感，但比例失真

低強度透視圖
比例準確，但不夠有
「特色」

Use perspective drawings for expression. Use orthographic drawings for investigation.

呈現時利用透視圖，釐清細節時利用正視圖。

在你想要即時掌握某個發想的整體風貌時，**透視圖**可發揮絕佳的功效，它可以呈現產品與空間及使用情境之間的關係，讓人留下深刻印象。不過**正視圖**（2D 平面圖、剖面圖與立面圖）卻比較能協助你去形塑你的發想。特別是在繪製全尺寸正視圖時講究精確，這點能逼迫設計師去釐清尺寸、規模、比例與細節，並對此做出明確決定。

41

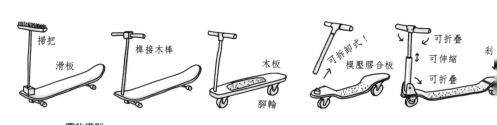

掃把

滑板

榫接木棒

木板

腳輪

可拆卸式！

模壓膠合板

可折疊

可伸縮

可折疊

剎

實物模型
初期對於概念、使用者
體驗的概略探索

產品原型
進一步的研究成果以及對
預期中的最終成品進行測試

Drawings simulate appearance. Mock-ups simulate experience.

畫作所模擬的是外觀，實物模型所模擬的是體驗。

一幅透過高度藝術技巧呈現的畫作看起來或許很美、可以打動人心，而且還能概略傳達出一項產品的外在特徵與吸引力。但唯有實物模型（通常是一個簡單的立體模型）或產品原型（通常為近似預期中最終成品的模型）才能讓你置身於使用這項產品的情境。

42

風扣板三段式切割

1. 表層
2. 泡棉
3. 底層

Mock up to discover, not just depict.

運用實物模型去進一步探索，而非只是用於呈現。

致力於回答特定問題。一個實物模型或是產品原型應該要能幫助你確認或是駁斥你的假設。而一個失敗的產品原型依舊有其可取之處：它可以藉由揭露問題來告訴你哪些方法無效，並為你指引出下一步方向。

致力於發現新的問題。你的目標不是要讓模型去完美重現你的發想，而是要將自身置於某個情境中，這個情境將能促使你去追問唯有在此情況下會追問的問題。

製作全尺寸的模型。這麼做可以幫助你掌握產品實際存在於空間中的樣貌、它的用途，以及產品與身體的互動關係。若是用立體形式呈現一個全尺寸模型有困難，那麼全尺寸的平面繪圖也可以接受。

打造簡單的模型。你可以透過拼湊手頭上現有的材料來打造一個初期的、外型怪誕不羈的產品原型，藉此去體驗概略的使用經驗。

限制材料量。你應該專注於關鍵的探索過程上，這樣才能將時間跟金錢的成本壓到最低。不過隨著設計進度推進，你的模型應該也要隨之變得繁複。

43

All products move.

所有產品都會移動。

方便移動是一項重要的特性，即便是日常使用情境下不需移動的產品也是如此。一台大型笨重的印表機或許會被放在同一個地方好幾年，但在安裝印表機時，或是在極為少數必須搬動的情況下，印表機的兩側若是設有凹槽把手，會令人感激不已。家用冰箱的底部設有移動輪，床墊側邊也設有提把——雖然這些物品在生命週期的絕大多數時間中都維持靜止不動。

而當一項產品的實用壽命已盡，它會再度移動，並且會被拆解、丟棄或是回收。

44

收納狀態
儲存狀態下的產品

預期使用狀態
處於使用情境下,但
未施展功效的產品

有效狀態
發揮核心功能的產品

使用模式

Products perform when not in use.

產品在未能派上用場時發揮功效。

櫥櫃在什麼時候「派上用場」？是它被安置於客廳或辦公室時？是當物品被擺在櫥櫃中或櫥櫃上時？還是當它就只是被靜置在一旁時？

許多產品其實在未發揮主要功能的情況下盡其職責。家具、照明燈具、餐盤以及其他無數產品，在沒有發揮用途時，便作為一種背景或具備美感的物件，或者僅僅單純待命。

一項產品的功效最終取決於它所存在的**情境**（生產、物流、展售、安裝、收納、丟棄等等），而非它的**主要用途**（這項產品最初所預設的功能或延伸的運用）。一台窗型冷氣機在設計上可以是省電的，但它能否真正發揮功效，是建立於被安裝好的前提上。一台耳罩式耳機應該要讓人佩戴時感到舒服，但對於使用者而言，它真正的價值，或許取決於攜帶或收納時是否可摺疊。

45

通用模組

專用模組

Make anything approximately or a few things perfectly.

要不將一切做到差強人意，要不精挑部分做到完美。

模組指的是一種複合性且標準化的組件，可用於建構一項完整的物件。對使用者而言，模組供了彈性與機動性，對製造商而言更提升了設計、監管、生產與庫存的效率。

通用模組可組合出從城堡到鯨魚等，幾乎所有的形狀，只不過組合起來所得到的只會是貌似實物的成品。舉例來說，任何用樂高模組組合成的模型，看起來一定都是預期成品的樂高風格版。

專用模組的用途有限，但它所建構出的每個成品都能滿足特定需求。比方說哈蘇（Hasselblad）相機所生產的專用模組，能讓使用者組合成各式各樣的相機，辦公家具與櫥櫃模組亦然。

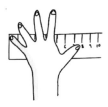

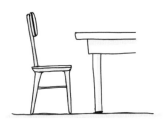

手掌張開的寬度
多半為 7" 至 9"
（17.8cm 至 22.9cm）

椅子
座椅距離地面 18"±
（45.7cm±）

桌子
距離地面 30"±
（76.2cm±）

1 加侖
6"×6"×6"±
（15.2cm×15.2cm×15.2cm±）

11張便利貼
1mm±

Understand your world in numbers.

用數字去理解你的世界。

試著養成習慣，去猜測你生活環境中出現的物品尺寸大小，然後再實際測量，看你的預測值能有多接近。去測量控制鍵與按鈕的大小及其間距；測量你坐下時的視線高度，算出你看電視時的偏好距離與電視尺寸間的比例關係；測量停放車輛的間距以及手機螢幕上圖標的間距；測量罐裝汽水、手機、紙鈔、家門鑰匙、平裝書、冷氣機、餐盤還有西施犬的大小。

47

A 200-pound person isn't twice the size of a 100-pound person.

體重 200 磅的人，體型不會是體重 100 磅人的兩倍。

體積跟質量是會騙人的。若要為某個立體造型打造理想的尺寸、形狀、外在特徵跟人體工學，那麼唯有以全尺寸製作出產品原型、並在預設的使用情境中去觀看或使用它，才有可能進行正確的評估。就算是半尺寸的原型也會讓人上當：半尺寸的原型看似接近實際的尺寸、可供評估，但實際上它的體積只有全尺寸模型的八分之一。

48

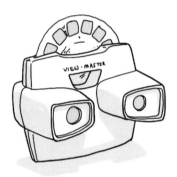

查爾斯・哈里森（Charles Harrison）1958 年設計的 GAF View-Master（立體幻燈片觀視器）*

10% thicker is 33% stronger.

增加 10% 的厚度可提升 33% 的強度。

消費者傾向將材質的硬度視為衡量產品整體品質的指標。就絕大多數的材料來說，只要為產品增添僅僅 10% 的厚度，便能在消費者心目中造就出這項產品的耐用度、硬度提升三分之一的深刻印象，另外同時也能降低變形、外殼發出聲響、「油壺效應」（oil canning）以及其他結構性問題及困擾發生的可能。

＊譯註：美國製造商 GAF 所生產的玩具，是專門用於觀看立體幻燈片的簡單光學裝置。

49

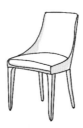

三點支撐
適合需要快速架設
成水平的情況

四點支撐
適合穩定靜止物

五或六點支撐
適合穩定有腳輪
的物品

Recognize the gravity of the situation.

辨識情境中重力的影響。

當某個東西的頂部比底部要來得窄時，我們可以直覺認知到它的重心較低，也因此相較沒有這種寬窄變化的物品來得不易傾倒。而由於我們的視覺穩定度建立在這樣的概念上，所以即便是像傳統燈罩這種不易翻覆的物品，還是會設計成上窄下寬的造型，以取得視覺上的舒適。

然而外帶咖啡杯顯然無視這樣的重力法則，因為它的杯口較杯底來得大，不過這樣的設計是為了方便將咖啡注入杯內，也方便飲用或是將杯子堆疊起來。雖然這點使得外帶咖啡杯容易不小心翻倒，然而重力法則其實依舊被應用於它的造型上：當你手拿外帶咖啡杯時，重力會讓它套入你用大拇指與食指所構成的半圓形內。如果杯子底部比較寬，它就不會是一個好拿的杯子了。

50

A product has a right weight.

每項產品都有正確的重量。

對於家具而言，重量是品質的象徵。但對於筆記型電腦來說，重量傳遞的可能是恰恰相反的訊息。輕巧這項特質對於耳罩式耳機來說或許意味著效能，但套用到平底鍋上卻是意味著廉價。厚底的皮鞋通常帶給人高品質的印象，但好的運動鞋卻是輕巧柔韌的。隨身攜帶式的釘書機應該要足夠輕巧，但安置於定點使用的釘書機卻應該是沉甸甸的。用完即可丟棄的筆應該是要輕巧的，但鋼筆卻要有足夠的重量以突顯耐用度與格調。拋棄式刮鬍刀的輕巧讓它適用於外出旅行，但家用刮鬍刀則是要有重量且更耐用。

51

野口勇所設計的落地燈

"It is weight that gives meaning to weightlessness."

——ISAMU NOGUCHI

「正因為重量的存在，無重量的意義才得以突顯。」

——野口勇*

*譯註：野口勇（1901-1988），日裔美國籍雕刻家、設計師，跨足公共藝術、舞台設計、家具及燈飾設計等領域，曾獲頒美國國家藝術獎與紐約雕塑中心終身成就獎。

52

另外安裝上的／標準鉸鏈
無法傳遞或強化概念

一體成型的鉸鏈
可能涉及概念，但也可能與
概念無關

刻意設計為一體成型的鉸鏈
為產品中不可或缺的概念

Details *are* the concept.

細節即概念。

細節並不光是意味著一項產品的細微之處，細節是展現設計意圖的絕佳機會。如果你意圖要呈現出圓潤的極簡主義感，那就把邊角弄圓、將接縫和扣件隱藏起來，並且使用平滑的按鈕；如果你意圖要呈現出建構性的美感，那麼就在構思造型時採用加法概念，在不同的部件上使用不同的顏色、不同的表面處理方法或材料，採用外露的扣件，讓接合點的存在更加顯眼或納入其他裝飾來加以強調。

設計時要讓細節協助概念的實現，反之亦然：當細節在執行後無法有助於概念的呈現，這可能代表著你必須重新思考你的概念。

53

A box is more than a box.

外殼不光是外殼而已。

產品的外殼至少由兩個部分組成，而區隔出這兩個部分的**分模線**，其所落的位置可能是單純基於實際考量，比方說機殼內部的運作、生產上的方便或是結構上的強度。不過落在不同位置上的分模線可以傳遞出不同的訊息。當分模線落在產品的底部時，在日常情境使用時不會感受到它的存在，因此帶給人一種堅固的印象──這樣的特徵相當適用於安置在定點使用的產品。分模線若是落在偏上方處，則能展現出組裝的精準度。分模線落在側邊正中間則屬於一般常見情況，是一個中性的位置，不過此時若是對兩個外殼施以不同的顏色或是表面處理方法，則能在視覺上讓產品顯得更為生動。

54

紙杯
杯底可強化安定度
讓底部穩固

電子產品
橡膠腳墊有助於散熱
並降低外殼所產生的噪聲

陶瓷製品
底部的腳可防止生坯
黏在窯面上

Use your feet.

善用你的腳。

許多產品需要有腳讓它們可以站得穩,但腳其實還可以在其他不同層面上發揮實用功效。腳可以化身握把、可以防止產品底部產生刮痕、可以吸收衝擊力道、可以保護放置產品的平面、可以提升效能、可以構成造型上的視覺元素,甚至可以有利於生產。

55

一字
給人一種復古的
「懷舊」感，但可
能顯得普通

內六角
給人堅固的印象

梅花孔／星型
小巧；給人精準的
印象

十字
給人實用的印象
但可能顯得普通

Use your heads.

善用你的頭。

螺絲頭可能會被藏在標籤或是橡膠腳墊下，但當螺絲頭外露時，它們可以傳遞攸關產品概念或是品牌識別的重要訊息。

56

Brembo 的煞車卡鉗

Go partial Monty.

有所保留。

如果一項產品運用繁複的零件組成，或藉由創新的科技打造，那麼就去思考如何將這種高級的性能反映於外型上。但切記要低調。只要稍加暗示即可，不要毫無保留地大肆宣揚。

<div style="text-align:center">

57

</div>

排氣孔：隱身於轉軸處

進氣孔：隱身於底座；
加墊處有助於散熱

Air in, air out.

空氣的進與出。

被動的通風裝置：對於像電視、收音機或廚房電器這種會產出一定熱能的產品而言，必須在外殼設計開孔讓空氣能自然流通。

主動的通風裝置：若是一項產品的內部含有會產生大量熱能的組件，就必須在內部裝設風扇讓空氣能從進氣孔導至排氣孔。

強制的通風裝置：對於像是室內風扇或是吹風機這種主要功能就是攪動空氣的產品而言，必須設計進氣孔與排氣孔，以防手指或頭髮被吸進去。

作為設計特色的通風裝置：消費者期待筆記型電腦可以不費吹灰之力進行演算，這一點暗示著進氣與排氣最好不要太明顯。不過電競用的筆記型電腦卻有可能強調散熱裝置以突顯其耐用度。室內風扇的主要目的在於讓空氣循環，然而戴森（Dyson）的前衛風扇卻讓這項功能隱形，將焦點轉移至其獨特的外型上。

實用性的顏色
可讓人輕易察覺重要
物品的所在位置

象徵性的顏色
可表現出高昂的情緒
或滿足感

定位族群的顏色
可傳達性別、社會地位、
時尚、政治立場

Color starts with non-color.

顏色誕生自無彩色。

每種材料都有它與生俱來的顏色，在你試圖加入別的顏色前，應該去善用原有的顏色。善用顏色來達成特定目的：顏色可以是功能性的，像是構成視覺互動上的聚焦點；顏色可以協助定位消費族群或是品牌；顏色也可以協助產品融入所使用的環境。

59

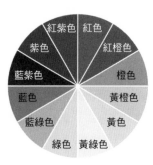

色相
顏色的光譜

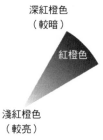

色調或明度
色相的亮度或是暗度

Light tones amplify details. Dark tones amplify silhouette.

淺色調強化細節，暗色調強化輪廓。

淺色調可以自然而然地突顯出明暗變化，也因此適用於形體與細節是用於觀賞的物品上，比方說古典的大理石雕像。而暗色調讓人難以察覺明暗變化與細節，因此適用於不起眼的物品上，比方說像釘書機、滑鼠墊跟客廳的家電產品。

唯一的例外是汽車，理由在於帶有光澤的暗色系車身，可以使汽車在明亮的戶外環境下看起來像鏡子一樣。相較於相同款式的白色汽車，暗色系車身的各種反射可以讓車子的造型更顯深度，且輪廓更加強烈。。

60

White is practical. Black is sophisticated. Metal is professional.

實用的白色、高格調的黑色、專業的金屬色。

對於意圖強調簡單、乾淨與實用的產品而言，白色是相當自然的選擇，這也使得白色成為洗衣跟廚房用品的標準色（「白色家電」〔white goods〕）。黑色則是有助於建立格調感，特別是像皮製品這種個人配件，而部分的理由是出自於黑色可以掩飾表面細節，也因此能散發出神祕感。

而像不鏽鋼毛絲面（brushed stainless steel）這種金屬表面處理，則能傳遞一種專業的感覺。越來越多想要在居家環境中呈現自身專業能力的屋主，在添購新的家用品時會偏好選用不鏽鋼毛絲面。

61

亮光處理

琴頸後的緞面處理
有利於手的移動

亮光處理

Satin is more slippery than gloss.

緞面處理比亮光處理來得滑。

粗糙的表面多半比平滑的表面具有更多「摩擦力」，因此可以穩固手腳、更為安全。但是當表面平滑度超越某個程度時，情況便會逆轉。亮光這種最為平滑的表面處理，相較於緞面處理的表面有著更強的抓力。

62

強化既有顏色的表面處理
拋光
噴砂
透明塗層

將顏色加入材料中
染色或表面著色，或是
在成型時將顏料混入材
料中

技術定色
化學、靜電、電解
或熱處理

Paint is a last resort.

塗料是逼不得已的終極手段。

產品的表面處理通常會揭露本質而非掩飾本質，跟表面上了塗料的產品相較之下，材料與生俱來的顏色通常更有價值，劣化也比較不那麼明顯。塗料會損耗、剝裂、褪色，結果降低產品的價值。對於廉價的材料而言，使用塗料有其效益，但這同時可能也意味著被塗料掩蓋的材料是廉價的：因為若是材料並不廉價，那為何要掩蓋它呢？

63

RGB
用於挑選與指定電
子螢幕上的顏色

CMYK
用於挑選與指定
實際物品的顏色

Pantone 色票
為一套用於指定印刷、
油漆、塑膠顏色的專利
系統

Mold-Tech
為一套用於挑選塑膠的
咬花（texture）與表
面處理的專利系統

Use physical samples to make physical decisions.

利用實際的樣品，下攸關實體產品的決定。

設計一項具有實體的產品時，千萬不要透過電腦螢幕去選擇顏色、材料和表面處理（CMF）*，而是應該去借助像 Pantone 色票或 Mold-Tech 這種工業標準。不過即便透過這樣的工業標準做出了選擇，不同製造商所生產出來的成品可能還是會有所出入；某個特定顏色使用於不同材料上、或在經過不同的表面處理後，看起來也會顯得不一樣。事前參考製造商所提供的實際產品樣本，會是選擇與決定 CMF 的最佳方法。

*譯註：CMF 即指顏色（color）、材料（material）與表面處理（finish）。

64

副軸與圓柱方向
平行，並往消失
點延伸

主軸與副軸垂直

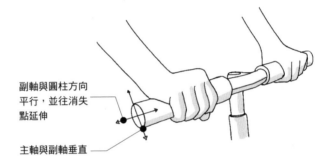

透視圖中，手把的圓形會呈現橢圓形

Good ergonomics doesn't necessarily mean a perfect fit.

優良的人體工學不見得是最好。

可以緊密貼合雙手的形體，在一開始抓握時會讓人感覺相當舒適，但就延伸運用的層面來看，它卻不見得是最好的產品，因為它的舒適特質會造成移動與調整的限制；這樣的產品只有一種使用可能。相較之下，圓柱狀的形體在一開始握起來可能沒有那麼舒服，但卻易於使用者變換位置。跟一個人體工學「正確」的裝置比較起來，這種產品的生產難度與成本相對來說也較低。

65

躺臥	斜躺	放鬆就座	挺直腰桿	辦公	吧檯高度	站立
	對周圍有所意識，但未置身社交情境中	對周圍有所意識，處於非正式的社交情境中	應酬狀態，專注於社交情境中	處於專注狀態、從事個人活動	社交狀態、較短的就座時間	

就座的原則

當一個人坐得越低，他坐的時間就會越久，對於舒適度所要求的比重也會越高。

椅背跟扶手意味著較長的就座時間。舉例來說，一個沒有椅背的長凳暗示的是比餐椅或躺椅要來得短的就座時間。

正確的角度造就舒適感。一般來說，椅面後端會比前端低一些，產生多達 5° 的傾斜。而椅背應該向後傾斜 5° 至 15°。

旋轉椅暗示著性能與實用性，比方說像辦公椅和高腳椅。

坐得越是直挺，象徵的應酬度越高。斜躺的角度越大，代表的是越高的隱私度。不過像放置於沙灘或是電影院這種公共場所的躺椅，則呈現出高度隱私姿勢與公共場域經驗的非典型結合。

桌面高度＝就座者的手肘高度。

66

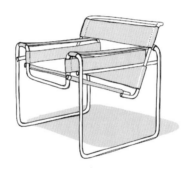

馬歇爾‧布魯耶（Marcel Breuer）1925 年設計的瓦西里椅（Wassily chair）*

"A chair is the first thing you need when you don't really need anything, and is therefore a peculiarly compelling symbol of civilization. For it is civilization, not survival, that requires design."

——RALPH CAPLAN

「在你的生活不愁吃穿後，椅子會是你最先需要的東西，所以椅子是極為強烈的文明象徵。也因為椅子象徵的是文明，而非基本的生存條件，所以設計是不可或缺的。」

——拉爾夫・卡普蘭《設計的功用》（*By Design*）**

＊譯註：馬歇爾・布魯耶（1902-1981）的經典作品，也是史上第一把鋼管椅。瓦西里椅問世開啟了後世鋼管家具的設計浪潮。
＊＊譯註：拉爾夫・卡普蘭（1925-2020），美國設計顧問，在世時曾任教於紐約視覺藝術學校，同時也為著名設計雜誌撰稿，並出版了多部著作。

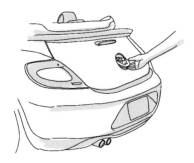

福斯汽車的後車廂開關

Give the user a fair chance to figure it out.

賦予使用者一探究竟的機會。

讓使用者有機會去發掘產品特色並不表示應該要將特色隱藏起來。當使用者在視覺上或是行動上受到阻礙，無法輕易或是直覺性地操縱產品時，必定會產生不耐的感覺——比方說揚聲器的電源鈕被設置在背面。但是當使用者有機會去發現到一開始並不顯眼、但其實是可以操控的功能時，便會產生一種愉悅的驚喜感，比方說乍看之下是產品 logo 的電源鈕。只要使用者能夠發現，便不存在任何其他使用上的障礙。而他們內心的感受會是：「我先前怎麼都沒有察覺到？」同時他們也會相當樂於在往後使用產品時，憶起當初發現時的驚喜。

68

The greater the consequence, the more physical the switch.

影響力越大的開關，存在感會越強。

齊平的按鈕並不明顯，通常需要直接的視覺協助才能辨別出它們的存在。齊平的按鈕適用於經常使用的功能，比方像是子選單程序；它們不會破壞產品的造型，但較難透過觸覺被發現。

外凸的按鈕有略微的高度，可以透過觸覺被發現。這樣的按鈕適用於一般常見的操作，像是「掃描」或「送紙」。而高度特別高的外凸按鈕適用於某個裝置的主要操作功能，比方說食物調理機的「磨泥」或是攝影機的「錄影」。

內凹的按鈕適用於特別且少用的功能，而這些功能若是不小心啟動的話，可能會造成危害。內凹的按鈕被刻意設計成不好按，按的時候需要花費額外的勞力。比方說要啟動 Wi-Fi 路由器的「重設」時，就必須插入筆的尖端或是迴紋針才能按得到。

69

實體產品

電子產品

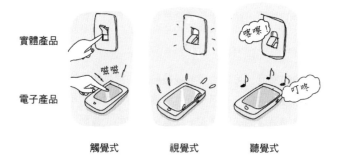

噠噠

喀嚓！

♪♪♪

叮咚

觸覺式　　　　　視覺式　　　　　聽覺式

提示的類型

Did what was supposed to happen happen?

產品的互動提示是使用者預期的嗎？

某些產品可以自然而然地為使用者提供提示：吸塵器打開或關閉時的訊息絕對不會被漏接。但更多其他產品在使用時，是需要額外的提示才能讓使用者知道他們所期待的互動已經獲得執行。

設計時必須在感官的光譜上找到最適合使用情境的提示方法。比方說像 LED 的亮與滅就是相當常見的視覺提示，不過**觸覺**提示多半會更有效。舉例來說，若要告知使用者手機已轉為靜音模式，振動會比視覺提示要來得更容易被察覺。而像電腦螢幕或是汽車儀表板這種視覺元素繁多的情況，聽覺的提示會是最易被捕捉的。多重音調的旋律可以區隔出開啟（音調漸高）、模式切換（音調相同／相似）與關閉（音調漸低）。

70

Software is unavoidably imperfect.

軟體必然是不完美的。

消費者對於實體的產品抱有完美或是近乎完美的預期，但對於軟體的用戶而言，不完美是相對可以被接受的。用戶在碰到程式錯誤或問題發生時也許會心生不滿，但他們會設法在更新推出前湊合著用。而此時他們除了預期問題可以獲得解決外，同時也可能會預期（並接受）新功能的出現。這樣的現象會導致另一輪新問題的產生，但用戶依舊會接受這樣的狀況，也會想辦法湊合著用。

也因此對於軟體公司而言，在產品上市前解決所有程式錯誤的動機並不強烈。如果軟體公司耗費較多時間去修正程式錯誤，消費者並不會枯等，而是會去購買雖然不夠完美、但可以馬上入手的競爭對手產品。

71

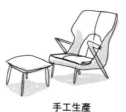
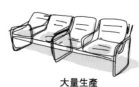

	手工生產	大量生產
主要的使用者考量	特殊性、工藝技巧、美感與文化價值	數量需求、成本限制、可生產性
常見的使用材料	木頭、皮革	鋁、不鏽鋼、塑膠
一般生產量	＜500	＞5,000
使用情境	高級休息室、豪華住宅	辦公室、機構設施、機場
品牌實例	Finn Juhl、Ceccotti Collezioni	IKEA、Knoll

It's hard to make a thousand of something.

要生產一千個產品並不容易。

在多數情況下，**手工生產**適用於生產量小的物品，比方說少量的項鍊或是幾十個提籃。**大量生產**則適用於生產數量是以千計或以百萬計的物品，但大量生產同時也要求針對規劃、人員培訓、工廠設備與管理進行充足的初期投資。

但對於中等生產量的產品而言，這兩種生產方法或許都無法完全適用。採用手工生產可能導致品質參差不齊、增加人力成本並拉高零售價格，但是產品本身卻不會讓人覺得特別珍貴。大量生產可以直接降低人力成本，但單件商品的售價卻必須被拉高，這樣才得以填補初期投資的花費。

3D 列印跟電腦數值控制（CNC）技術有時可以解決這樣的斷層問題，但適用於這種技術的產品與材料卻相當有限。

72

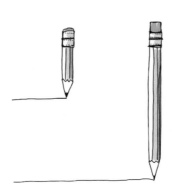

The component with the shortest lifespan determines the product lifespan.

生命週期最短的零件決定了產品的壽命。

就理想的產品生命週期而言，所有的零件耗損程度應該是齊頭並進的。但在絕大多數情況下，單一零件便能決定產品的命運。比方說一體成型的桌上型電腦只要螢幕壞了，便會徹底宣告失去用途。拿槌子這種簡單的產品來說，不鏽鋼製的槌頭其壽命也會比木製的握把來得長。

但產品設計通常有辦法解決這種零件失效的問題。槌子的握把可以設計成可替換式的。如果一雙鞋的鞋底是以模塑製造並用黏膠接合，那麼就不太可能進行替換，這點同時暗示了鞋底以上的部分品質低廉。但如果一雙鞋是用壽命上看二十年的頂級皮革製成的話，那麼就應該為它搭配可替換的、沿條縫製的皮製鞋底。

73

頭幾遭穿這雙鞋時：情感評價
外觀
帥氣有型
帶來愉悅的心情

多穿幾次後：理性評價
耐穿
好穿
舒適

長期穿下來：情感評價2.0
融入日常生活
熟悉感
成為個人特色

Design the user experience through time.

設計時要將長程的使用者經驗納入考量。

使用者在使用某項產品的前幾回，可能會萌生一股深深愛上的感覺。設計師應該善用使用者的關注，為產品創造出使用初期的驚艷時刻。電子產品可以藉由亮光、聲效與使用介面的細節來展現其特色。洗衣機則可以展示便利的洗滌提示，或是在它完成第一次洗滌任務時響起輕快的慶祝旋律。就實體的產品而言，使用搶眼的配色、做工細緻的邊角跟有趣的細木工手藝，是可以滿足新手使用者對於產品的深切期待。

但當使用者在使用產品一段時間後，產品與眾不同的特色或是魅力可能會在他們心中退燒。不過像是電子產品的使用介面就可以設計成具備智慧學習的功能，讓它們去強調使用者最常用的功能選項，並將較為少用的功能分類到子選單中；而就實體的產品來說，耐用跟實用是最終極的長期價值。

74

"I like the concept of wearing in instead of wearing out."

——BILL MOGGRIDGE

「我喜歡磨合這個詞勝於磨耗。」

——IDEO 合夥創辦人比爾‧摩格理吉＊

＊譯註：比爾‧摩格理吉（1943–2012），著名英國產品設計師，也是設計顧問公司 IDEO 的創辦人。

75

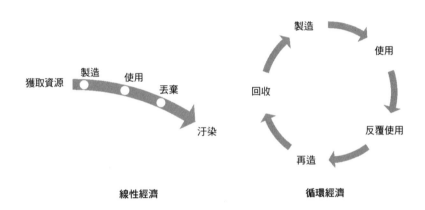

線性經濟　　　　　　　　　**循環經濟**

Pollution is a design flaw.

汙染是設計瑕疵。

非石化材料在本質上顯然是對環境友善的，但像是砂糖包或是紙杯等許多看似對環境友善的物品，其實都有上一層塑膠膜，這會造成回收上的困難，甚至根本無法回收。不過如果塑膠杯的材質是由單一合成物構成，如聚乙烯或聚丙烯，便可輕易回收。

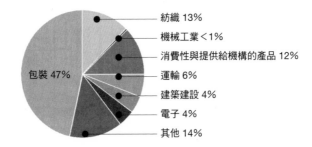

紡織 13%

機械工業＜1%

消費性與提供給機構的產品 12%

運輸 6%

建築建設 4%

電子 4%

其他 14%

包裝 47%

2015 年各產業部門所產出的塑膠廢棄物
資料來源：加州大學聖塔芭芭拉分校，羅蘭‧蓋爾（Roland Geyer）

Plastic is a property, not a material.

塑膠是一種性質，而非材料。

塑膠這個詞可以指稱所有在形狀上易於變化或是模塑成形的材料。一般來說，塑膠原料是在加熱的狀態下成形，並在冷卻後化身為硬質或是半硬質的產品。

大部分被稱作塑膠的物品是由聚合物製成，這是一種將碳及其他石化品中的原子以長鏈串起的物質。不過近年來採用植物原料的趨勢漸增，而生物塑膠在達到其使用年限時可以被細菌分解，而非被丟棄。

77

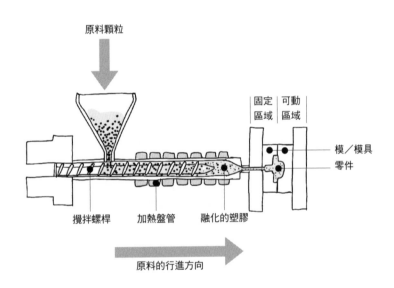

原料顆粒

固定
區域
可動
區域

模／模具

零件

攪拌螺桿　　　加熱盤管　　　融化的塑膠

原料的行進方向

射出成型

許多零件是透過加熱，例如像是塑膠粒、金屬或是玻璃等原料，再將其注入名為**模**或模具的金屬模穴中製成。這些零件在冷卻並定型後便可開模。以下針對射出成型的要點進行說明：

模／部件形狀：部件在澆鑄後必須自模具中取出，而要達到這一點，零件兩側需要有至少 1° 以上的**拔模角度**。此外，零件若是有像「倒勾」這種繁複的形狀，就有可能難以取出。側向脫模或許可以解決這個問題，但成本較高。將零件分為兩部分射出多半可以解決此問題。

模或模具的材質：經過熱處理的「模具鋼」適用於生產次數上看十萬輪的大量生產。使用鋁作為材料的模具雖然價格較為低廉，但只堪使用數千輪，多半用於試模時製造接近最終成品的前製原型。

生產速度：鋁製模具的冷卻效果佳，所以可以加快生產速度，但它卻不是那麼耐用。使用二穴或三穴模有助於在每一輪生產時產出較多的元件，這種做法雖然會提升初期的模具支出費用，但卻能降低每個零件的平均成本。

78

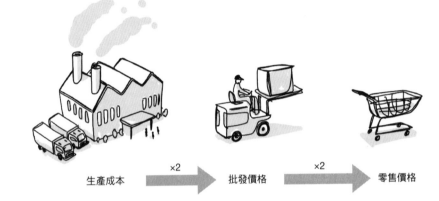

生產成本　　×2　　批發價格　　×2　　零售價格

$$\text{Retail} = (\text{BOM} + \text{labor}) \times 4$$

零售價格＝（BOM＋人力成本）× 4

物料清單（BOM，bill of materials）指的是包括從馬達組件到小螺絲釘等，在生產某項產品時所需的零件詳細清單。BOM 上會列有零件名稱、尺寸或顏色的規格內容，以及價格。假設設計與開發成本是控制在淨利率內的話，那麼一項產品的零售定價約莫會是生產成本的四倍左右。

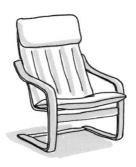

IKEA 的 Poäng 扶手椅

IKEA 的企業生態系統

IKEA 是全世界規模最大的家具公司,它創立於 1943 年,恰好是當代的審美取向自前衛轉移至主流的年代。不過 IKEA 之所以能取得成功,最大的理由在於它在一個完整的產品生態系統中達成了創新。

齊全的產品線:有別於競爭對手,IKEA 生產了整個家中的家具與擺飾。

生產能力:IKEA 的所有產品均為自產。

販售環境:只擺放了 IKEA 產品的環境提供了消費者身歷其境感,這樣的環境同時也兼具了自助式倉庫的功能。

價格低廉:IKEA 採取大量生產,所販售的商品幾乎均為未組裝品,同時並限制放置工具與材料的棧板數量,藉此實現親民的價格。

平整包裝的物流:這一點是 IKEA 系統中的核心要素,因為平整包裝的物流讓消費者可以利用大眾交通工具或是自家車將產品帶回家。

DIY:規格劃一的工具跟扣件能為消費者帶來熟悉感,並且可迅速組裝。

永續性:絕大多數的家具零件都是採用單一材料製成,相當有利於回收。IKEA 力求在所有經營活動上完全採用可再生能源。

<p style="text-align:center; font-size:2em;">80</p>

Make important design explorations away from the computer.

探索重要的設計概念時，遠離你的電腦。

利用電腦來強化概念、將概念加以變化，絕對勝過利用電腦來創造或是探索新的概念。概念是全方位的，它可以整合一個專案中的各種不同面向。但是電腦的畫面卻是純視覺性且平面的，電腦無法提供情境、觸感、體積、重量、溫度、味道、人體工學，以及當你與某項實體物品互動時能獲得的其他特質。

81

被用作智慧型手機初期產品原型的木板

Lo-res gets more feedback.

低解析度有助於獲取更多回饋意見。

潦草的草圖、原始圖像跟粗糙的產品原型有助於促使其他人——特別是設計師以外的人——更加投入設計過程，因為他們會覺得自己有機會影響這個專案的走向。當你越是在草圖上下功夫，就越有可能會堅持要照著既有的設計走，也越有可能導致你無法接受回饋意見或是對其視而不見。而不管設計開發落在哪個階段，電腦算圖都會傾向呈現出同等程度的精緻度，也因此容易造成設計師以外的人員以及經驗老到的設計師，雙雙無法掌握確切的開發階段；多數情況下，電腦算圖會讓一個案件看起來走在它實際開發階段的前頭。

82

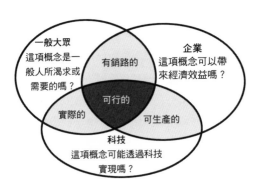

Limit your confidence in a concept to what it has earned.

若一項概念符合這些條件，便值得信賴

一項概念若值得信賴，那麼：

1 它是從眾多可能性中脫穎而出的。
2 它不是你刻意求得的，而是得自設計過程中的發現。
3 它是奠基於你對使用者的實際知識、是實用的、易於被大眾接受的，同時就科技面與經濟面來考量是可能執行的。
4 它是有測試掛保證的，並且在測試過程中獲得改良。
5 新奇的禮物總是讓人難以抗拒。但絕佳的解決方案通常都相當理所當然，鮮少讓人感到新鮮。
6 你對於這項概念的信心，在本質上是理智的而非出自情感的。

83

IDEO 為獲取外科醫師意見
所設計的初期實物模型

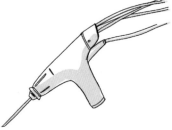

最終產品

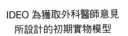

Gyrus ACMI 公司所生產的 Diego 系列鼻腔手術儀器

Match your craft to your confidence.

讓精美度反映你的信心。

當產品處於開發階段時，你在草圖、產品原型或是其他分析上所投注的時間、努力與投資，只需做到能夠產出必要回饋的程度就好。細節、準確度以及精美度所體現的，應該只是這項設計所值得獲得的信賴而已。

這是控制游標的裝置

這是滑鼠

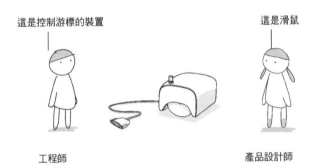

工程師

產品設計師

道格拉斯・恩格爾巴特（Douglas Engelbart）*設計的第一個電腦滑鼠原型

You have a concept when you can name it.

概念在你為它命名時成形。

中性的稱呼或許可以客觀且準確地分類概念，但這樣的稱呼卻無法傳遞它的風格、創造情感連結，或是讓人持續關注。你或許很快就會忘記哪個是概念 D、哪個是概念 M，但你絕不會把名為鯊魚顎跟乖鼴鼠的兩個概念搞混。

在發展一個概念並為之命名時，寧願讓它有強大渲染力或是過於誇張，也別讓它顯得低調或是隱晦，因為比起要在事後去拉抬過於含蓄的內容，去收斂誇張的說詞則要來得容易些。千萬別將稱呼只單純看作是稱呼，善用它來幫你決定造型、尺寸、材料和表面處理方法。

＊譯註：道格拉斯‧恩格爾巴特（1925–2013），美國工程師暨發明家，早期電腦與網際網路先驅，1963 年他與比爾‧英格利希（Bill English，1929–2020）共同發明了滑鼠。圖中即為滑鼠原型，木製外殼，底部裝有兩顆互相垂直的金屬輪。

Conceptual simplicity calls for hidden complexity.

概念上的極簡，背後隱藏著看不見的繁複。

克雷頓・柏曼設計工作室（Craighton Berman Studio）＊所設計的高腳椅（Stool No.1），乍看之下是由一根長長的彎桿製成，但若這項產品真是採用了這樣的製法，會需要一根長達 30 英吋的金屬棒，生產工程也會相當棘手。這張椅子實際上是被拆解成四個外觀上如出一轍的零件，在椅面下方組合後即可完成。

經驗還不是那麼老練的設計師可能會鄙視這樣的手法，覺得這麼做「有辱」設計概念。但是真正有概念的設計師會知道，**概念上或是言語上的極簡**其實很少真正是極簡的。

＊譯註：該設計工作室位於美國芝加哥，由工業設計師暨插畫家克雷頓・柏曼（1979–）經營。

86

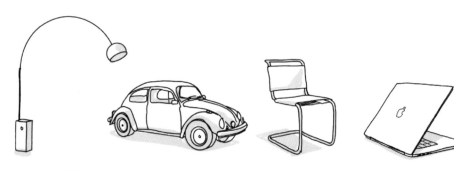

Arco 立燈
獨特的尺寸與比例將
立燈推展至吊燈的境界

福斯金龜車
瓢蟲狀車體

馬歇爾‧布魯耶的懸臂椅
一體成形的鋼管

蘋果的筆記型電腦
單色所體現的優雅

Make one thing more important than everything else.

強化產品中的某項特點。

產品中某項明確特點——設計元素、品質、形狀、功能、造型、材料、顏色或特長——應該是要一枝獨秀，並且可以將產品的核心訴求具象化。當你在向一個對產品毫無概念的對象進行說明時，便是**首要設計要素**（PDC，Primary Design Component）派上用場的時機。

87

□ 不曾

□ 鮮少

□ 偶爾

□ 經常

□ 總是

量化／數值 　　　　　　　　　質性／類別

資料的類型

If you don't have enough answers, you aren't asking enough questions.

當答案無法滿足你時，代表你提問得不夠多。

當設計進度不佳時，可能表示你過於倚賴自身的才能，但卻對於使用者的需求、產品的使用環境、技術層面的考量、市場環境以及其他面向沒有足夠的理解。當你卡關時，試著去問所有可能的問題。如果你不曉得該為產品選用什麼顏色，就去問跟顏色沒有直接關係的問題：這個產品會在什麼地方被使用？它有哪些基本物理特質會影響使用？這項產品會採用怎麼樣的生產手法？它是否既可在戶外的大太陽下也可在室內使用？這項產品是會被收納在抽屜裡，還是會被展示於咖啡桌上？

往自己的內在尋求答案固然重要，但向外尋求解答也有助於拓展你的內在知識。你所吸取的新知越多，就越不容易卡關。

<p align="center">88</p>

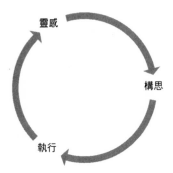

靈感　構思　執行

Keep circling back to the elemental questions.

持續回頭去問最基本的問題。

在設計進度順利時，你可能還是經常會覺得搞不清楚應該解決的核心問題是什麼，或是找不到關鍵的切入點。

此時你必須規劃設計進度，讓自己有機會定期重新思索手上案件的基本問題。換個方式提問重要問題，並針對已經存在解答的問題追求新的解答。這個產品是為誰設計？使用者為何需要這項產品？他們何時、如何使用這項產品？我們是基於什麼樣的理由決定目前的造型？理由**背後的關鍵**為何？

你的終極目標是要確保獲得解答的過程，必須建立在你對設計的出發點——或是預設的設計出發點——有日益深入的掌握的基礎上。當你離正確的結論越近、也更加專注於細節時，記得不斷回頭去問最基本的問題，這樣將有助於你釐清該如何去執行發揮。

89

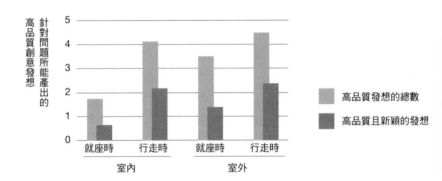

針對問題所能產出的高品質創意發想

5
4
3
2
1
0

就座時　行走時　　就座時　行走時
室內　　　　　　　　室外

■ 高品質發想的總數

■ 高品質且新穎的發想

史丹佛大學 2014 年針對「行走與創意」所進行的研究

當你卡關時，還有這些突破方法

1 重新檢視並改寫你的設計聲明。

2 對一些你不認為跟卡關有直接關聯的新事物提問。如果你只去思考該問的問題，
　將無法跳脫侷限。

3 重新審視你所做的努力背後的核心動機，以理解自己先前針對「為什麼」所提出
　的解答，是否站得住腳。

4 釐清自己做出了哪些不必要的假設。自己在哪些不需要耗費心神的發想與價值中
　投注了時間精力？

5 不要過度思考；起來活動一下身體。

90

There shouldn't be a *ta-da*.

出其不意並非好事。

你的上司或是客戶應該要在整個設計過程中清楚掌握你的進度；預料外的重大發表不是好事。如果你的最終簡報讓眾人感到驚奇，那應是來自先前所有的努力，以一種讓人樂見的協調狀態串聯起來。

91

進紙

內部檢查口外蓋

連接槽

USB

Indicate the function; don't just show the form.

明示產品功能；不要只是展現造型。

畫出活動中的轉軸，而非單純的轉軸。去展現打開的抽屜，而非單純地展現抽屜。去展現轉開的把手、扭開的蓋子跟敞開的擋板。去展現經由人手操縱的手持裝置或是按下的開關。展現運轉中的按摩機。畫出活動靠背後仰的座椅、攤開的折疊桌，以及搭好的帳篷。去展現被打開跟關閉的燈。

Don't present everything you did.

不要把你的努力全部放到檯面上。

你很難抗拒不將自己畫的所有草圖跟進行的所有分析，通通提交給設計評審，但這麼做無法幫助他們理解你是如何看待問題、進行調查、評估概念，或是如何導出現有的解決方案。篩選你的材料，提交真正能幫助你呈現出前後內容連貫的素材。聚焦在整個過程中最關鍵的階段，並且去說服聽眾你的解決方案是真的有料。

問題
理解並組織／重新
組織被指派的問題

進度
進行調查／蒐集資
料，產出替代方案
並予以評估

產品
最終解決方案的
品質與合宜性

簡報
圖像與實物模型的
品質、口頭表達能力

常見的學生設計專題評估項目

Use your critics to your advantage.

讓評圖評審成為你的助力。

造訪工作室的評圖評審通常並不了解被指派的專題內容、指導老師的意圖和其他相關事項。此時應該協助他們釐清評估的方向。協助他們辨識專題的重點，這樣他們才不會將時間浪費在不相干的地方上。準備好要請教他們的問題清單，而不是單純地回應他們的評論。將重點放在你希望接受指導的部分：自己未能徹底理解或是不知該如何解決的事項、需要進一步研究的問題，以及其他可以採用的手法。

今天清晨有一隻死亡的幼鯨被沖至岸上，牠的體內發現到一團塑膠廢棄物，而當中的一部分便來自你我家中的廚房。

人類每年會產出一百萬噸流向海洋的塑膠廢棄物。我們所提出的五階段計劃將能解決這個問題。

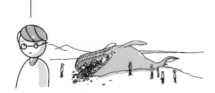

故事
訴諸情感面與個人生活背景

論證
訴諸於事實、邏輯與分析

Persuade through story, not just argument.

用故事說服，而非單靠論證。

進行簡報時所採用的敘事方法，應要站在以潛在顧客的經驗與痛點為出發的**使用者立場**。這樣的敘事方式或許獨特，同時也僅聚焦少數的特定使用者，但是這樣的敘事方法最終可以激發出基於同理心的問題理解，而問題背後的脈絡情境更是許多使用者都曾經驗過的。

接下來將敘事方向切換至**設計立場**上，傳達自己身為一位設計師是如何參與、調查、分析以及解決這個問題。談論你是如何在外在資訊與個人體察之間取得平衡、你所提出的各種設計假說、產品原型的優缺點，以及你最終所得到的解決方案。這樣的敘事方法最後將能構成一個邏輯暢通且說服力強的內容。

最後再回到訴諸使用者的敘事法上，並綜合論點，讓使用者知道你的解決方案可以如何化解他們的痛點，以及這樣的方案可以如何自然而然地融入他們的生活情境中。

95

產地	中國	芝加哥
零售價格	350 美元	35 美元
製程	焊接、射出成型、組裝	切割、縫製
材料	不鏽鋼、塑膠、電子零件	皮革、線
最小訂貨量	1,000	50
運輸成本	40 美元	8 美元

Make your first product small and light.

讓你第一個經手的產品走小而美路線。

獨力推動一項新產品是設計師常見的第一份工作。簡單至上是最基本的原則；即便這項產品不成功，你也可以藉此學習到與工程、簡報、採購、生產、行銷、運輸以及客服的相關知識，而且會比一個精心構思、但卻紙上談兵的專案學習到更多。

選擇一個生產費用低廉且方便運輸的產品。像採取射出成型的手機殼這種要求高生產量的產品，風險會比可以小量生產且單價合理的錢包要來得高。而像是家具這種體積大且重的產品，則會增加運送費用以及存貨成本。

96

版權
版權年限多半存續至
著作人死後五十至七十年

美國註冊商標
年限可永久存續

TM

商標
未註冊商標；可能受到
保護但也可能未受保護

發明專利
年限為二十年

設計專利
年限為十五年

保密協議
保護可能的合作對象或
投資人所公開的資訊

保護智慧財產的方法

Use a patent to protect your business interest, not your emotional interest.

運用專利保護你的商業利益，而不是情感需求。

創意是一項個人行為，向美國專利商標局（USPTO）進行註冊，或許有助於維護你對自身創意所投注的情感；不過其實保護智慧財產權所帶來的實際功效，是具有經濟效果的。

發明專利（utility patent）：創作者對產品、製程、技術或機械裝置等所進行的功能性改良，發明專利能賦予其所有權。申請發明專利或許所費不貲，不過一旦美國專利商標局核准了申請，專利持有人便能透過法律的約束，防止競爭對手抄襲或是使用改良內容，此外還可收取使用費與授權他人使用，或是有權出售這項專利。

設計專利（design patent）：保護的是美學上或是裝飾性的要素，而非功能性內容。設計專利比發明專利要來得容易取得，但保護力可能較低，因為競爭對手還是可以推出類似的設計。

臨時專利（provisional patent）：可以暫時防止他人使用已經遞出專利審核的創意，而這項審核將由美國專利商標局核准或核駁。

97

平台	內容	能見度	目標對象
線上作品集／網站	完整的專案細節	低	設計業界的專業人士
社群媒體	單一圖像或是專案的片段	高	個人人際圈、一般大眾
設計競賽	完整的專案細節	低～中等	設計業界的專業人士

People you don't know at all may be more helpful than those you know well.

陌生人可能比既有人脈帶來更多幫助。

想拓展職場人脈、接受面試、開發客戶或是拓展社交圈時，我們很自然地會去依賴既有人脈：朋友、家人、同學、教授跟同事。但當你認識一個人越久，就越有可能已經從對方的人際圈或是他們所能提供的機會中獲益。陌生人或幾乎陌生的人——你自身不認識但彼此間有著共通朋友的人——才能提供你截然不同且充滿嶄新可能性的社交與職場網絡。

98

商業產品設計師

使用者介面／使用者體驗
設計師

展覽設計師

技師

設計創業家

設計研究員

產品設計相關職業

Your first job only needs to be your first job.

不必把第一份工作看太重。

你通常不太可能在職涯初期就了解到自己擅長哪個領域的產品設計、哪個領域較有前景，以及哪個領域較能維持自己的熱情。

正確的起跑點並不存在，你應該盡可能在不同的領域累積經驗。跳脫到舒適圈外工作。當你發現自己真正想做的事時，你過去累積的所有經驗將帶來回饋，並且強化你想做的那件事。

99

偏人文層面

人際能力
情緒的理解、個體間的互動、同理心、人本的問題解決能力、提供使用者自身所無法完成的價值

問題解決能力
抽象的智能，包括分析、概念式思考以及產出不一樣的設計發想

實作能力
應用已知的原則、技術操作、繪圖、原型製作、生產、組合、服務、修理

偏實務層面

技術圖騰柱

The ultimate skill isn't a design skill; it's the skill of understanding.

最終極的能力並非設計力，而是理解力。

學校通常著重於開發學生的實作能力跟智力，這會讓人以為光憑這些能力，就能造就出成就非凡的明星設計師。一個專業設計師所能擁有的最頂級能力是能讀懂人心，同時還能以同理和虛心，去掌握連消費者自身都沒能察覺到的真正需求。

1OO

迪特‧拉姆斯（Dieter Rams）*設計的產品

Your work will look like you even if you don't try to make it look like you.

無論情願與否，你的作品一定會帶有你的風格。

自我表現在設計領域中佔據一席之地，但它並非來自你追求「真我」的結果。自我表現來自於你有多誠摯、細膩且徹底地去面對問題，並在所有情況下做出最恰當的選擇，無論你是否覺得它有表達出真我。你無意展現真我的地方，恰恰正是你的風格展現之處。

＊譯註：迪特・拉姆斯（1932-），著名德國工業設計師，以簡約的設計風格聞名，是二十世紀最具影響力的設計師之一。

<div align="center">

101

</div>

英文索引

(數字為篇章數)

[3-D printing, 25
5E customer journey, 2

affordances, 28
Alessi (houseware design
 company), 35
Anna G. corkscrew, 35
Apple,
 iPod, 11
 laptop, 87
archetypes, 9
Arco lamp, 87
art, modern versus traditional,
 38

B&B Italia (furniture company),
 35
beauty, 26
bill of materials (BOM), 79
brainstorming, 13, 14, 20
brand expansion, 6
Brembo brake caliper, 57
Breuer chair, 87
Breuer, Marcel (designer/archi-
 tect), 67
buttons and switches, 53, 68,
 69, 70
By Design 67

Camel table, 29

camera, 25, 38, 46
careers for product designers,
 96, 98, 99, 100
Carlton room divider, 35
Casio, 27
Ceccotti Collezioni (furniture/
 design company), 72
chairs/seating, 66, 67
Christianson, Linda (potter),
 33
Ciscotti, Biagio (architect and
 designer), 35
cleverness, 34
Colombo, Joe Cesare
 (designer), 30
color, material, and finish
 (CMF) see also materials,
 59, 60, 61, 62, 63,
 64
computer mouse, 85
computer numerical control
 (CNC) milling, 25, 72
core products/core
 experience, 6
cost of products, 79
Craighton Berman Studio
 (design firm), 86
creativity/originality/self-
 expression, 7, 10, 12, 14,
 90, 101

data, types of, 88
design concept, 12, 13, 14,
 15, 17, 20, 22, 85, 86,
 87
design process, 1, 22, 24, 4
 64, 81, 82, 83, 84, 88, 8
 90, 91, 101
design team, 23
details, 53, 54, 55, 56, 57, 5
 60, 61
Diabolix bottle opener, 35
Diego nasal surgery
 instrument 84
dissonance, as a design
 value, 33
drawing, 7, 13, 39, 40, 41, 4
 65, 82, 92
Duchamp, Marcel, 38
Dyson products, 58

economy, linear vs. circular,
 76
elegance, versus
 extravagance, 32
empathy, and sympathy, 19
Engelbart, Doug (engineer/
 inventor), 85

environment, natural, 76,
 77, 80

ergonomics, 1, 48, 65, 81
extravagance, versus
 elegance, 32
eyeglasses, 31

feedback, for product user,
 70
form, and shape, 25, 30, 31,
 32, 35
Fountain (artwork by Marcel
 Duchamp), 38
Freitag bag, 17

GAF View-Master, 49
Gandhi, Mahatma , 31
gender, accommodating in
 design, 18
gimmickry, 34, 35
Gyrus ACMI (medical devices
 company), 84

Harrison, Charles (designer),
 49
Honeywell thermostat, 9

IDEO (design consulting firm)
 75, 84
IKEA (furniture/design
 company), 72, 80

injection molding, 77, 78
intellectual property
 protection, 97
Ive, Jonathan (designer), 11

Jaywayne humidifier, 5
Jobs, Steve, 31
Juhl, Finn (architect and
 designer), 72
Juicy Salif lemon juicer, 35

Keeley, Larry (design
 strategist), 2
kitsch, 35, 37
Knoll (office furniture
 company), 72

Lego, 34, 46
Lennon, John, 31
lifespan/life cycle, of
 products, 73, 74, 75,
 76
Loewy, Raymond (industrial
 designer), 10

MacArthur, Douglas, 31
Manufacturing/production, 25,
 46, 64, 72, 78, 79, 80, 83,
 86, 100

materials, 49, 59, 63, 64, 72,
 77, 78
 *see also Color, material, and
 finish (CMF)*
MAYA principle, 10
Memphis Milano (architecture
 and design firm), 35
Mendini, Alessandro (architect
 and designer), 35
mock-ups/models/prototypes,
 42, 43, 48, 82, 84, 85, 100
modernism, 24, 32, 38 , 80
modular products, 46
Moggridge, Bill (co-founder,
 IDEO), 75
Mold-Tech, 64
Moore, Patricia (designer) , 19

nature, emulating, 29
Nest thermostat, 9
Neutra, Richard (designer), 29
Noguchi, Isamu (designer), 52
Norman, Donald (design
 researcher), 67

originality/creativity/self-ex-
 pression, 7, 10, 12, 14,
 90, 101

Pantone, 64
Patek Philippe, 27
Pesce, Gaetano (architect and
 designer), 35
Pinnell, Pete (potter), 33
plastics, 76, 77, 78
portability, 44
pottery, 33, 55
presentation, 91, 92, 93, 94,
 95
Primary Design Component
 (PDC), 87
problem
 identifying/framing/
 reframing, 3, 4, 5,
 16, 17
 solving within systems, 2, 8
product designer, defined,
 23
product housing, 54
product personality, 21
product systems, 2, 8, 80

RGB versus CMYK (color
 selection), 64
Radio Flyer, 36
Rams, Dieter (industrial

designer), 101
Rashid, Karim (designer),
 30
recycling, 17, 44, 76, 77, 80

screw heads, 56
secondary products, 6
self-expression/creativity/
 originality, 7, 10, 12, 14,
 90, 101
sign value, 27, 30
Sisifo lamp, 10
smartphone, 1, 82
The Social Life of Small Urban
 Spaces (book), 16
software, 71
Sottsass, Ettore (architect and
 designer), 35
stability of products, 50, 55
Starck, Philippe (designer),
 35
sustainability, 76, 77, 80
sympathy, and empathy, 19

Taj Mahal, 26
toys, 36

Up lounger, 35
use modes, 45
users,
 experience, 1, 2, 6, 9, 10,
 23, 28, 68, 70, 74,
 84, 99
 motivations and needs, 4,
 5, 6, 19
utility value, 27

Velcro, 29
ventilation, 55, 58
virtual/digital interface, 1, 23
Volkswagen, 68, 87

Wassily chair, 67
weight/gravity, 50, 51, 52
Whyte, William H., 16
Wilson, Scott (designer), 10
Writing, as a design tool, 13,
 15, 90

中文索引

（數字為篇章數）

3D 列印　25
5E 消費者旅程　2

A
Alessi（家用品設計公司）　35
Arco 立燈　87

B
B&B Italia（家具公司）　35
Brembo 的煞車卡鉗　57

C
Carlton 隔間櫃　35
Ceccotti Collezioni（家具／設計公司）　72

D
Diabolix 開瓶器　35
Diego 系列鼻腔手術儀器　84

F
Freitag 環保包　17

G
GAF 立體幻燈片觀視器　49
Gyrus ACMI（醫療器材公司）　84

H
Honeywell 溫控器　9

I
IDEO（設計顧問公司）　75、84
IKEA（家具／設計公司）　72、80

J
Jaywayne 加溼器　5

K
Knoll（辦公室系統家具公司）　72

M
Mold-Tech　64

N
Nest 智慧溫控器　9

P
Pantone 色票　64

R
Radio Flyer　36
RGB vs CMYK（選色）　64

S
Sisifo 燈　10

U
Up 扶手椅　35

2 劃
人體工學　1、48、65、81

3 劃
《小型都市空間的社交生活》（書籍）　16
大自然：模仿　29

4劃
不協調：作為設計價值　33
方便移動　44
比爾‧摩格理吉（IDEO合夥創辦人）　75
加埃塔諾‧佩斯（建築師、設計師）　35

5 劃
卡西歐　27
卡里姆‧拉希德（設計師）　30
史考特‧威爾森（設計師）　10
史蒂夫‧賈伯斯　31
外星人榨汁機　35
布魯耶的懸臂椅　87
永續性　76、77、80
瓦西里椅　67
皮特‧皮內爾（陶藝家）　33
示能性　28

6 劃

同情與同理 19
同理與同情 19
回收 17、44、76、77、80
在系統內解決問題 2、8
安娜開瓶器 35
次級產品 6
百達翡麗 27
自我表現／創意／原創性 7
、10、12、14、90、101
艾托雷・索特薩斯（建築師、
設計師） 35
西索迪・比亞吉歐（建築師、
設計師） 35

7 劃

克雷頓・柏曼設計工作室（設
計公司） 86
材料 49、59、63、64、72
、77、78（可一併參照「顏
色、材料和表面處理〔CMF〕
」詞條）

8 劃

亞力山卓・麥狄尼（建築師、
設計師） 35
使用者、體驗 1、2、6、9
、10、23、28、68、70、74
、84、99
使用模式 45
性別：設計中的遷就 18

物料清單（BOM） 79
玩具 36
芬尤（Finn Juhl，建築師、設
計師） 72

9 劃

品牌延伸 6
威廉・H・懷特 16
按鈕與開關 53、68、69
、70
查爾斯・哈里森（設計師）
49
派翠西亞・摩爾（設計師）
19
相機 25、38、46
約翰・藍儂 31
美 26
迪特・拉姆斯（工業設計師）
101
重量／重力 50、51、52
首要設計要素（PDC） 87

10 劃

原型 9
原創性／創意／自我表現 7
、10、12、14、90、101
唐納・諾姆曼（設計研究員）
67
射出成型 77、78
書寫：作為設計工具 13
、15、90

核心產品／核心體驗 6
泰姬・瑪哈陵 26
馬歇爾・布魯耶（設計師／建
築師） 67
馬歇爾・杜象 38

11 劃

《設計的功用》（書籍） 67
動機與需求 4、5、6、19
奢華 vs 優雅 32
庸俗 35、37
強納生・艾夫（設計師） 11
曼菲斯設計集團（建築與設計
公司） 35
現代主義 24、32、38、80
理察・紐特拉（設計師） 29
產品外殼 54
產品生產系統 2、8、80
產品成本 79
產品的安定度 50、55
產品特質 21
產品設計師、職稱定義 23
產品設計師的職涯 96、98
、99、100
眼鏡 31
符號價值 27、30
細節 53、54、55、56、57
、58、60、61
設計巧思 34
設計概念 12、13、14、15
、17、20、22、85、86、87

設計過程 1、22、24、43、64、81、82、83、84、88、89、90、91、101
設計團隊 23
軟體 71
通風裝置 55、58
造型與形狀 25、30、31、32、35
野口勇（設計師） 52
陶器 33、55

12 劃
創意／原創性／自我表現 7、10、12、14、90、101
喬・科倫坡（設計師） 30
提示：針對產品使用者 70
智慧型手機 1、82
智慧財產權保護 97
椅子／就座 66、67
琳達・克里斯汀安森（陶藝家） 33
菲力浦・史塔克（設計師） 35
虛擬／數位介面 1、23

13 劃
塑膠 76、77、78
經濟：線性 vs 循環 76
聖雄甘地 31
腦力激盪 13、14、20
資料的類型 88

道格拉斯・恩格爾巴特（工程師／發明家） 85
道格拉斯・麥克阿瑟 31
雷蒙德・洛威（工業設計師） 10
電腦滑鼠 85
電腦數值控制（CNC）銑削 25、72

14 劃
壽命／產品生命週期 73、74、75、76
實用價值 27
實物模型／模型／產品原型 42、43、48、82、84、85、100
瑪雅法則 10
福斯汽車 68、87
製造／生產 25、46、64、72、78、79、80、83、86、100

15 劃
《噴泉》（杜象作品） 38
樂高 34、46
模組化產品 46

16 劃
噱頭 34、35
賴瑞・基利（設計策略分析師） 2

辨識問題／定位／重新定位 3、4、5、16、17
駱駝桌 29

17 劃
優雅 vs 奢華 32
戴森產品 58
環境、自然 76、77、80
螺絲頭 56

18 劃
簡報 91、92、93、94、95
顏色、材料和表面處理（CMF） 59、60、61、62、63、64（可一併參照「材料」詞條）

19 劃
繪圖 7、13、39、40、41、42、65、82、92
藝術：現代 vs 傳統 38

20 劃
蘋果 iPod 11
蘋果筆電 87

21 劃
魔鬼氈 29

參考資料

Lesson 33: "Pete Pinnell: Thoughts on Cups." https://www.youtube.com/watch?v=WChFMMzLHVs, accessed December 5, 2019.

Lesson 90: Marily Oppezzo and Daniel L. Schwartz, "Give Your Ideas Some Legs: The Positive Effect of Walking on Creative Thinking," *Journal of Experimental Psychology: Learning, Memory, and Cognition*, American Psychological Association, vol. 40, no. 4 (2014): 1142–1152.

好產品的設計法則 跟成功商品取經，入手101個好設計的核心&進階，做出會賣的產品

作　　者	張誠 Sung Jang
	馬汀‧泰勒 Martin Thaler
繪　　者	馬修‧佛瑞德列克 Matthew Frederick
譯　　者	李佳霖
封面設計	白日設計
內頁構成	詹淑娟
執行編輯	劉鈞倫
企劃執編	葛雅茜
行銷企劃	王綏晨、邱紹溢、蔡佳妘
發行人	蘇拾平

出版　　原點出版 Uni-Books
　　　　Facebook：Uni-books原點出版
　　　　Email: uni-books@andbooks.com.tw
　　　　地址：105401 台北市松山區復興北路333號11樓之4
　　　　電話：（02）2718-2001　傳真：（02）2719-1308

發行　　大雁文化事業股份有限公司
　　　　105401 台北市松山區復興北路333號11樓之4
　　　　24小時傳真服務（02）2718-1258
　　　　讀者服務信箱Email: andbooks@andbooks.com.tw
　　　　劃撥帳號：19983379
　　　　戶名：大雁文化事業股份有限公司

初版 1 刷　2021年5月
初版 2 刷　2022年10月

定價　NT.350
ISBN 978-986-06386-3-9
ISBN 978-986-06386-4-6

國家圖書館出版品預行編目資料

好產品的設計法則：跟成功商品取經，入手101個好設計的核心&進階，做出會賣的產品 / 張誠(Sung Jang),
馬汀.泰勒(Martin Thaler)作；馬修.佛瑞德列克(Matthew Frederick)繪. -- 初版. -- 臺北市：原點出版：大雁文化
事業股份有限公司發行, 2021.05
224面；14.8 × 20公分
譯自：101 Things I Learned in Product Design School
ISBN 978-986-06386-3-9(平裝)
1.設計　2.產品設計
964　　110006255